LEO SEIDEL BERLIN DIE FARBEN DER NACHT COLOURS OF THE NIGHT

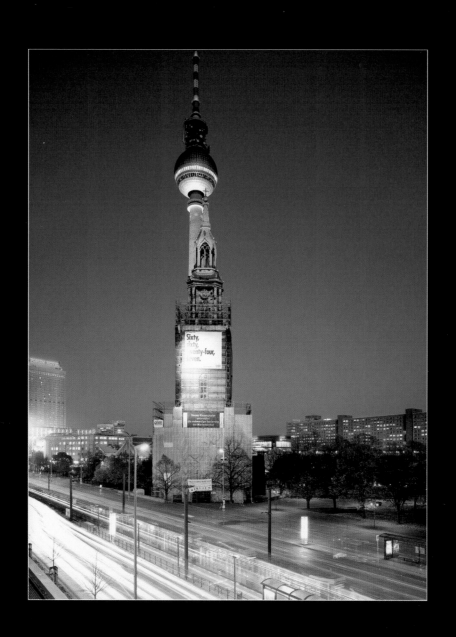

LEO SEIDEL **BERLIN** DIE FARBEN DER NACHT COLOURS OF THE NIGHT

INHALT CONTENTS

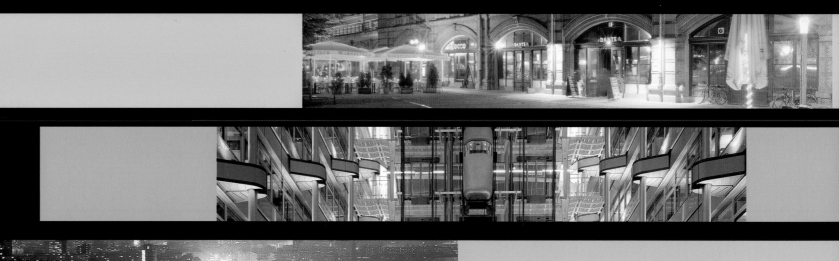

JOACHIM SCHLÖR DIE FARBEN DER NACHT

__ So hatten wir Berlin noch nie gesehen. Wir fuhren vom Haus der Kulturen der Welt über den Westhafen im Wedding und die langsam ausdünnenden Bezirke des Nordostens weit hinaus nach Marzahn. Dort ist die Stadt zu Ende, das flache Land schon zu sehen, ein Zug fuhr am Horizont nach Osten. Und im Hintergrund, in unserem Rücken lag die Stadt, das große Versprechen. Dieses Versprechen erfüllt sich bei der Rückfahrt, die über Hohenschönhausen und Lichtenberg, über die Frankfurter Allee, bald Karl-Marx-Allee (früher Stalinallee), wieder hinein ins Zentrum führte, auf die Lichter zu, die hohen Häuser, die leuchtenden Zeichen auf den Dächern.

Berlin war schön. Da draußen in der Dunkelheit, als es schon zu verschwimmen begann, und gerade so schön, als die Stadt uns glücklich wieder eingelassen hat. Man ist versucht zu sagen, dass Berlin leuchtete, aber dieser Satz gehört einer anderen Stadt und beschreibt auch eine andere Form und Farbe urbaner Strahlkraft, etwas Tiefes und Warmes, das aus alten Gemäuern kommt und sich der italienischen Sonne Bayerns darbie-

tet. Hier war es kälter, und neuer. Der Blick aus dem Fenster auf den näherfliegenden Alexanderplatz, von links und rechts her irritiert durch Lichtstreifen, die unsere Bewegung hervorrief, der Blick fühlte sich wie im Film. Im amerikanischen Film, der uns ja immer wieder beigebracht hat, dass Berlin in Amerika liegt – oder vielleicht in Russland. Jedenfalls in einem dieser offenen, weiten Kontinente, die von der trauten Sonne nichts wissen und die alte Pracht ersetzen müssen durch: Kulissen?

Das ist kein richtig schönes Wort, Kulisse. Auch das Wort Modell hat keinen besonders guten Ruf. Der Vorwurf des Künstlichen liegt für Berlin sowieso immer nahe und wird gerne in südlich erscheinenden Zeitungen geäußert. Das macht aber nichts. Selbst die Worte Kulisse und Modell reichen nur gerade so annähernd für einen ersten Eindruck hin, wenn wir diese Bilder sehen. Es ist, als hätte Leo Seidel den Film, den wir auf dieser Fahrt gesehen haben, immer wieder einmal angehalten, um die Schönheit der nächtlichen Szene, die Bewegung im Stillstand: die Farben

der Nacht einzufangen. Was ihn allerdings von den Teilnehmern dieser nächtlichen Reise unterscheidet, was ihn wohl überhaupt von den meisten Bewohnern und Benutzern dieser Stadt unterscheidet, ist: Er hat Zeit. Er stellt sich hin und wartet.

__ Die Nacht gehört sonst zu den Gegenständen, die erschrecken, wenn man sie allzu genau ansieht. Sie will hingenommen werden und immer stärker sein als ihre Bewunderer, wenn die sich aber selbst zu groß machen, zieht sie sich weit zurück. Deshalb sind viele Bücher über die Nacht, ob sie nun aus Texten oder aus Bildern bestehen, Dokumente einer unerfüllten Sehnsucht. Autoren und Fotografen sind schon lange dem Sog hinterhergegangen, den nächtliche Straßen auf empfängliche Leute ausüben, bis zur nächsten Straßenecke und dann immer weiter, ohne eigentliches Ziel, außer dem frühen Morgen. Ihre Füße allein erschufen so etwas wie eine Struktur, einen Zusammenhang, »Großstadtnacht«, sie meinten eine Art von Einblick in das Regelwerk der Stadt zu erhalten, der ihnen am Tage

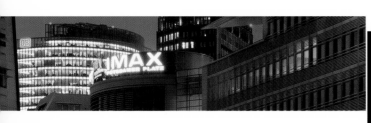

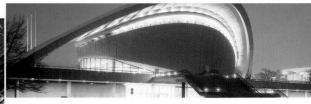

verwehrt blieb: »Wie eine Stadt gemacht ist,« sagte Jean Cocteau, »sieht man am besten zur Nachtzeit.«[1] Aus diesem Bedürfnis, die Stadt bei Nacht zu erkennen, ist eine große Literatur entstanden – aber nur wenigen ist es gelungen, das Gesehene auch festzuhalten. Die Nacht ist empfindlich.

Der nächtliche Spaziergang, der zur Literatur werden kann, soll nicht nur einer Erkenntnis der Stadt dienen, sondern auch zu einem Verständnis davon führen, wie die Stadt »gemacht« ist. Wenn wir einmal von den Schilderungen verlassener oder höchstens von Gespenstern bevölkerter Nachtstädte des Mittelalters absehen und uns auf die Geschichte der modernen Stadt konzentrieren, dann beginnen diese Erkundungsgänge mit ein paar wenigen Sätzen in den *Geheimnissen von Paris* (1842/43) des Eugène Sue: »Am 13. Dezember 1838, einem regnerischen, kalten Abend, überquerte ein athletisch gebauter Mann in schlechter blauer Bluse den Pont-au-Change und drang in die Cité, die Altstadt mit ihrem Labyrinth finsterer enger, gewundener Gassen, das sich vom Justizpalast bis zur Notre-Dame erstreckt.« Der Weg führt vom Hellen ins Dunkle, von den glänzenden Straßen der Hauptstadt in ihr finsteres Herz, vom Reich der Sicherheit und Überschaubarkeit in die Welt der Gefahren. Was Paris vorgibt, ahmen die anderen Städte bald nach, und so erscheinen in der zweiten Hälfte des 19. Jahrhunderts *Geheimnisse von London* und *Geheimnisse von Berlin* und selbst *Geheimnisse von Stuttgart.*

Man könnte wohl sagen, dass auf diesen Wegen auch der moderne Journalismus entsteht – und aus ihm wiederum, das hat Rolf Lindner dargestellt, die moderne Soziologie.[2] So wie Honoré de Balzac von seiner Wohnung in der Nähe der Place de la Bastille sich auf endlosen Streifzügen daran machte, »hinter Passanten herzugehen, um ihre Gespräche zu belauschen und innerlich aufzuschreiben, zumal abends und nachts«[3] und so wie Emile Zola in den alten Markthallen »die ganze Poesie der Straßen von Paris« suchte,[4] so machten sich die frühen Reporter auf, die unbekannten Bewohner der nächtlichen Stadt aufzusuchen und ihre Umtriebe »ans Licht« zu holen. Und so folgten ihnen Polizisten und Detektive, Missionare und Ärzte, Forscher und – vorsichtig freilich, und gut beschützt – die ersten Touristen auf der Suche nach Apachen in Paris und Ringvereinen hinter dem Berliner Alexanderplatz. Sie alle trugen dazu bei, ein Bild von der Nacht als Gegenwelt des städtischen Tages zu erschaffen, einer Welt, in der die Sünde an der Ecke lauert und das Verbrechen seine Opfer sucht. Es dauerte nicht lange, und die ersten Neugierigen brachten ihre Kameras mit, um die Ergebnisse der Entdeckungsreisen ins Dunkle festzuhalten. Ihre Aufnahmen spiegelten die Schwarzweißmalerei der Texte – hier das Licht der Aufklärung, dort die Finsternis von Not und Elend – getreu wider; ihren Meister hat diese Kunst der nächtlichen Dokumentation im New Yorker Fotografen Weegee gefunden, der sich dem Kalender der Verzweiflung anpasste und von Mitternacht an auf der Lauer lag: In dieser Stunde waren die Voyeure unterwegs, um vier sammelte die Polizei die Betrunkenen ein, nach fünf Uhr kam die Stunde der Selbstmörder…

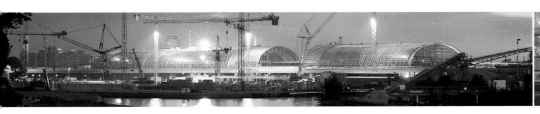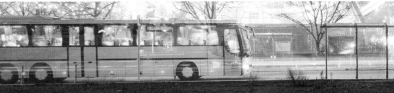

Im Spiel von Licht und Schatten entdeckten einige Nachtgänger allerdings auch eine besondere Schönheit. Für die meisten von ihnen entstand sie durch das Licht. Unübertroffen ist die Schilderung des nächtlichen Paris, die der aus Berlin angereiste Besucher Julius Rodenberg vom Hügel der Sacré-Coeur herab bestaunte: »Mitten im Herzen der Stadt erscheint ein goldener Punkt, ein anderer hier, ein dritter dort, ein vierter – es ist gar nicht zu sagen, wie rasch sie sich folgen, sie sind nicht mehr zu zählen. Ganz Paris ist mit goldenen Punkten besäet, so dicht wie ein dunkles Sammetgewand mit Goldflittern.«[5] Die abendlichen Lichter erschufen die Stadt neu, die sonst ins Dunkel versunken wäre, sie zeichneten mit ihren Linien den Weg vom strahlenden Zentrum in die schwächer beleuchteten Vorstädte. Paris, die Lichterstadt, sollte für Jahrzehnte das Vorbild sein, dem Berlin nacheiferte, von der Einführung der Gasbeleuchtung 1826 (»gestern abend sahen wir zum ersten Male die schönste Straße der Hauptstadt, die zugleich unser angenehmster Spaziergang ist, die Linden, im hellsten Schimmer der Gasbeleuchtung«)[6] über

den ersten Einsatz der elektrischen Lampen in den 1880er Jahren (»wer aus einer der gasbeleuchteten Seitenstraßen auf einen der [...] Plätze einbog, hatte den Eindruck, als ob er aus einem halbdunklen Gang unvermuthet in einen taghellen Saal trete«)[7] bis hin zu jenem Großereignis Mitte der Zwanzigerjahre, als *Berlin im Licht* gefeiert und das Licht als technische Errungenschaft, als Signal der Moderne beschworen wurde: mit Lichtwerbung und Schaufensterbeleuchtung, einem Lichtkorso und der Illumination der öffentlichen Gebäude.[8] Allerdings finden wir in diesen Jahren, gegen Ende der Weimarer Republik, auch die ersten Stimmen, die sich gegen das allzu grelle Licht, gegen die allzu intensive Ausleuchtung der nächtlichen Stadt wenden und neue Schönheit – in der Finsternis entdecken: »Finsternis, Gute, du zärtliche Freundin, Mitverschworene meiner liebenden Jagden, lauter Leib voller geheimer Verheißungen, die du mir Schutz gewährst und Verborgenheit: Jedesmal, wenn die bösen mich anfallen, gehen sie zuerst daran, dir Gewalt anzutun, dich zu zerreißen mit ihren Lampen und Scheinwerfern ...«[9] – so besingt

Michel Tournier die Schönheit der Nacht. Und er findet eine Beschreibung, die klingt, als wäre sie bei der Ansicht dieser »Farben der Nacht« entstanden: »Das Dunkel löscht den Dreck, das Häßliche, das üppige Wuchern des Mittelmäßigen aus. Die spärlichen, schwachen, engumkränzten Lichter entreißen der Nacht ein Stück Hauswand, einen Baum, eine schattenhafte Gestalt, ein Gesicht, all das jedoch aufs äußerste vereinfacht, stilisiert, auf seine Quintessenz verdichtet.«[10] Wir leben heute in beiden Traditionen, kennen die Angst vor der Dunkelheit so gut wie ihre heimliche Faszination. Vielen ist das abendliche Gefühl vertraut, wenn man nach dem Kino oder Theater oder nach einem guten Essen auf die Straße tritt, eigentlich nach Hause sollte und denkt: Ach, wie schön wäre es, jetzt einfach loszugehen, die täglichen Gedanken und Sorgen abzustreifen, den Kopf freizulaufen, mit den Füßen diesen Raum auszuschreiten, in dem wir – das wird wohl der Kern sein – ein eigenes, ein unabhängiges Verhältnis zu unserer Stadt entwickeln können. Auch aus diesem Bedürfnis sind wundervolle Texte entstanden; einer von diesen Texten han-

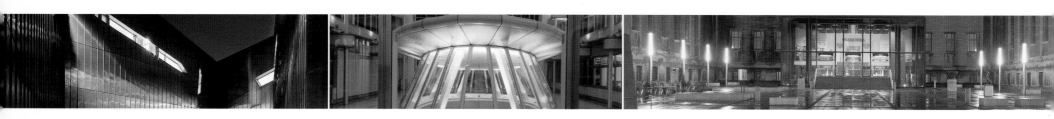

delt von Lissabon und stammt von Fernando Pessoa: »Zwischen dem Häusermeer zieht mit Einblendungen von Licht und Schatten – besser gesagt, von Licht und weniger Licht – der Morgen über der Stadt auf. Es sieht so aus, als rühre es nicht von der Sonne, sondern von der Stadt her, als löse sich das Licht von den hohen Mauern und Dächern ab – nicht physisch von ihnen, sondern weil sie eben dort sind.« Dieser fast fotografisch genauen Beschreibung fügt Pessoa aber die nachdenklichen Sätze hinzu: »Aber werde ich im Anblick all dieser Dinge vergessen können, daß ich existiere? Mein Bewußtsein von der Stadt ist im Innersten mein Bewußtsein von mir selbst.«[11]

____ Auf den ersten Blick scheint es, als wären alle diese Gefühlstraditionen von Angst und Sehnsucht, wie sie sich traditionell mit dem Bild der nächtlichen Stadt verbunden haben, aus den Fotografien von Leo Seidel verschwunden. Wenn man der Nacht so respektvoll und neugierig zugleich hinterhergeht wie er, sich soviel Zeit für sie nimmt, dann lässt sie sich offenbar doch bit-

ten, setzt sich sozusagen hin und hält schön still. Dennoch bieten diese Aufnahmen menschenleerer Stadtkulissen viel mehr als bloße Abbilder aus der Stadt der Baustellen. Ich meine, das hat wenigstens zwei Gründe. Zum einen entdeckt Leo Seidel für uns städtische Orte, die am Rand der üblichen Wahrnehmung von Berlin liegen. Wer geht schon zu den Häfen im Westen und Osten der Stadt? Dabei ist hier ein anderes Versprechen von Berlin zu entdecken. (»Und, liegt Berlin am Meer?«, hat einer gefragt, und darauf die schöne Antwort bekommen: »Wenn man die Augen zu macht, rauscht es ganz schön.«) Vielen Bewohnern und Besuchern der Stadt ist die Präsenz der Binnenhäfen nur undeutlich bewusst. Im Westhafen befindet sich das Zeitschriftendepot der Staatsbibliothek, das gut benutzt wird; in der Gegend des Osthafens, zwischen Kreuzberg, Friedrichshain und Treptow, liegen einige viel besuchte Gebäude, die »Arena«, ein Flohmarkt, die Universal-Studios, und der heiße Sommer 2003 hat viele an die künstlich aufgeschütteten Strände mit ihren Bars und Liegestühlen gebracht. Aber dass dort wirkliche Schiffe fahren,

dass hier »geladen« und »gelöscht« wird, dass die Kräne an den Anlegekais nicht nur post-industrielle Dekoration, sondern benutztes Arbeitsgerät sind, weiß kaum jemand. Dabei ist Berlin, wie es in der Ausstellung im »Historischen Hafen« in der Nähe des Märkischen Museums heißt, »aus dem Kahn erbaut«: Das Material für die gigantische Bautätigkeit der Gründerzeit wurde in Schiffen aus dem Umland nach Berlin verbracht, und selbst der Riesenberg Schutt von der Baustelle am Potsdamer Platz wurde in den Jahren 1994–1998 mit Schiffen weggeführt.

Berlin ist keine richtige Hafenstadt, aber bei einem Spaziergang durch das Gelände im Westhafen oder entlang der Spree zwischen Kreuzberg und Treptow spürt der Spaziergänger einen leisen Hauch davon, wie es in anderen Städten, die dem Meer näher verbunden sind, sein könnte. Die Stadt und ihr Hafen bilden eine Einheit, sie prägen sich gegenseitig: Der Hafen gehört zur Stadt, aber die Stadt gehört eben auch zum Hafen. Vielmehr: So war das einmal. Neue technische Entwicklungen, vor

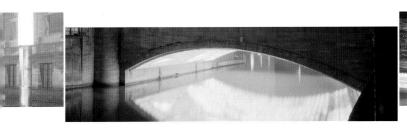

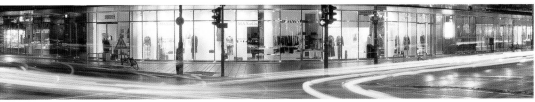

allem die Einführung der Container-Schiffahrt, trennten die beiden Elemente, Stadt und Hafen, voneinander. Der Verlust der Einheit von Stadt und Hafen, wie ihn die meisten Städte in den letzten drei Jahrzehnten aufgrund der Verlegung der großen Häfen aus den Zentren in die weit entfernten, besser schiffbaren Regionen erfahren haben, bringen auch einen Verlust der Einheit von Wirtschaft und Schönheit mit sich. Dieser Zusammenhang wird in den Fotografien von Leo Seidel wieder herbeiphantasiert. Die »ship's alley« ist in den Hafenstädten – und welche sehnsüchtige Weite verbirgt sich hier – »the street with the sea at the end of it«. In Berlin ist der Weg, zugegeben, ein bißchen weiter, aber auch Spree und Havel finden ihren Weg in die Elbe und in die Nordsee und nach Amerika. Es könnte, bei aller Entzauberung, doch sein, dass solche atmosphärischen Einblicke in die Möglichkeiten der großen Stadt leichter gelingen, »wenn es Nacht wird«.

Und hier liegt der zweite Grund für die Wirkung dieser Farben der Nacht verborgen: Viele Vergangenheiten tauchen aus dem Stadtkörper wieder auf, wenn das Licht nachlässt und Ruhe eintritt. Die Nacht ist Erinnerungsträgerin. Was sie »traumhaft dahinsagt«, um mit Siegfried Kracauer zu sprechen, hören wir erst, wenn die täglichen Geräusche verstummen. Dann führt plötzlich wieder ein Weg vom Osthafen hinter der Oberbaumbrücke hinaus in die große Welt. Oder von der Baustelle auf der Museumsinsel weit hinunter in die Schichten der Vergangenheit, die im Berliner All-Tag so erfolgreich verdrängt werden.

Jedes einzelne Bild, auf das Leo Seidel so geduldig gewartet hat, verbirgt hinter seiner äußeren Kulisse eine Geschichte dieser Stadt.

Anmerkungen

1 Jean Cocteau: *Meine Reise um die Welt in achtzig Tagen. (Mon premier voyage)* 1937. Ins Deutsche übertragen von Friedrich Hagen. München 1967, S. 19.

2 Rolf Lindner: *Die Entdeckung der Stadtkultur. Soziologie aus der Erfahrung der Reportage.* Frankfurt am Main 1990.

3 *Balzac. Sein Leben und Werk,* hrsg. v. Ernst Sander zur Einführung in die Gesamtausgabe. München 1966, S. 24.

4 Emile Zola, in *La Tribune,* 17. Oktober 1869.

5 Julius Rodenberg: *Paris. Bei Sonnenschein und Lampenlicht. Ein Skizzenbuch zur Weltausstellung.* Leipzig 1867, S. 40.

6 *Vossische Zeitung,* 21. 9. 1826.

7 Bruno H. Bürgel: »Berliner Sensationen 1882.« In: *Berliner Morgenpost,* 6. 7. 1930.

8 *Berlin im Licht.* Festprogramm mit einem Lichtführer durch Berlin und Geleitwort von Oberbürgermeister Böß. Berlin 1928.

9 Michel Tournier: *Zwillingssterne.* Roman. Frankfurt am Main 1984, S. 103.

10 Ebd.

11 Fernando Pessoa: *Das Buch der Unruhe des Hilfsarbeiters Bernardo Soares (Livro do Desassossego).* Aus dem Portugiesischen übersetzt und mit einem Nachwort versehen von Georg Rudolf. Zürich 1985, S. 107 f.

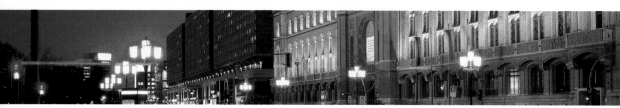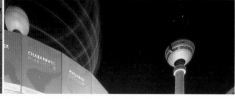

JOACHIM SCHLÖR COLOURS OF THE NIGHT

___ This was Berlin as we had never seen it. We went from the House of World Cultures via the western docks in Wedding and far out to Marzahn in the north-east, the suburbs becoming steadily less populated as we passed. That's where the city stops and the flat countryside begins. A train went by on the horizon, travelling east. And behind us in the background was the city, the great promise. On the return journey, the promise became reality, taking us via Hohenschönhausen and Lichtenberg, along Frankfurter Allee, then Karl Marx Allee (once Stalinallee) and back into the centre, back to the lights, the tall buildings and illuminated signs on the roofs.

Berlin was beautiful. It was beautiful out there in the darkness where things were beginning to become indistinct, and particularly beautiful when the city happily let us back in again. One is tempted to say that Berlin glowed, but that description belongs to a different city, and also relates to a different shape and colour of urban radiance, something deep and warm that comes from old walls and is offered up to the Italian sunshine of Bavaria. Things were colder here, and newer. Alexanderplatz came into view out of the window, confusingly overlaid with strips of light from left and right conjured up by our movement. It felt like watching a film – one of those American films that would have us believe that Berlin is in America – or perhaps Russia. At any rate, one of those boundless, open continents that know nothing of the warmth of sunshine and have to replace old splendour with – backdrops.

That's not really a very nice term, backdrop. Model city or construction kit city are also rather uncomplimentary. The accusation of artificiality is always hovering in the background anyway and is readily trotted out in newspapers published further south. But that does not matter. Even the terms backdrop and model are only passably appropriate for the first impression you get on seeing these pictures. It is as if Leo Seidel had kept stopping the film we saw on this trip to capture the beauties of the nocturnal scene, frozen movement – in short, the colours of the night. Of course, what distinguishes him from the participants in this nocturnal trip, and probably from most residents and users of this city is that he has Time. He stands and waits.

___ Otherwise, night is one of those things that take fright if you look at them too closely. It wants to be taken for granted and always be stronger than its admirers, but when they wax overlarge, it shrinks back into itself. That is why a lot of books about night, whether they consist of text or pictures, are documents of an unfulfilled yearning. Writers and photographers surrendered long since to the lure that nocturnal streets exercise on receptive minds, the lure of the next street corner, and then on and on without any real aim except early morning. Their feet alone created a kind of structure, a 'city at night' thing. They felt they were getting a glimpse into the cogs and cranks of the city that were denied them during the day. Said Cocteau: 'What makes a city tick is best seen at night.'[1] This need to discover the city at night has given rise to a solid corpus of books – but relatively few succeed in recording the visual side. Night is a shy beast.

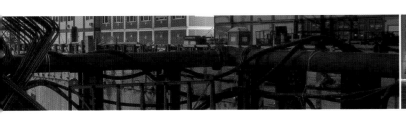 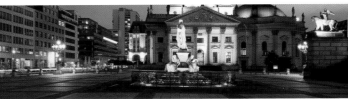 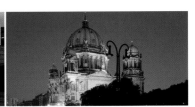

The nocturnal walk, which can become literature, is not just a voyage of discovery but also generates an understanding of what 'makes a city tick'. If we ignore the descriptions of abandoned or nocturnal mediaeval towns populated at best by ghosts and focus on the history of modern cities, these walks of discovery go back to a handful of sentences in Eugène Sue's *Les Mystères de Paris* (1842/43): 'On 13th December 1838, a cold, wet evening, an athletically built man in a shoddy blue shirt crossed the Pont au Change and entered the Cité, the old city with its tortuous labyrinth of gloomy, narrow alleys that reaches from the Palais de Justice to Notre Dame.' It was a path from light into darkness, from the bright streets of the capital into its sinister heart, from the realm of the safe and comprehensible into the world of dangers. What Paris affected, other cities soon copied, and the second half of the 19th century saw the publication of the *Mysteries of London, Mysteries of Berlin* and even the *Mysteries of Stuttgart*.

One could well claim that this is also how modern journalism began, and in turn, so Rolf Lindner asserts, modern sociology.[2] Just as Balzac set out from his apartment near the Place de la Bastillle on endless perambulations, 'walking behind passers-by to listen to and inwardly record their conversations, mainly at eventide and at night,'[3] and Zola sought the 'whole poetry of the streets of Paris' in the old market halls,[4] early reporters set off in search of the unknown residents of the nocturnal city in order to bring their 'machinations' to light. They were followed by policemen and detectives, missionaries and doctors, researchers and – with due caution, of course, and well-protected – the first tourists looking for apaches in Paris and gangs behind Alexanderplatz in Berlin. It all went to establish an image of the night as the antithesis of the urban day, a world in which sin lurks at every corner and seeks whom it will devour. It did not take long for the first snoopers to bring their cameras with them to record the results of these voyages of discovery into the darkness. Their photos faithfully reflected the black and white attitudes of the accompanying prose – the brightness of enlightenment on the one side, the darkness of squalor and poverty on the other. The grand master of this art of nocturnal documentation was the New York photographer Weegee, who adapted to the calendar of despair and was at the ready from midnight on. This was the time the voyeurs were on the prowl, while around four the police hauled in the drunks, and after five was the hour for suicides.

The interplay of light and darkness also found nocturnal venturers willing to admire its special beauties. For most of them, it was the light that mattered. The description of nocturnal Paris by a visitor from Berlin, Julius Rodenberg, who gazed down at it from the heights of Sacré Cœur, is unsurpassed: 'In the heart of the city a fleck of gold appears, then another, and another, and another – you cannot count them, they succeed each other so quickly. All Paris is sown with flekks of gold, as densely as spangling on a velvet robe.'[5] Evening lights recreated the city, which would otherwise be sunk in darkness, their lines

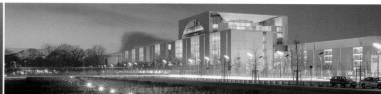

marking out the roads from the bright centre to the less well-illuminated suburbs. Paris, city of lights, would for decades be the model that Berlin sought to emulate, from the introduction of gas lighting in 1826 ('yesterday evening we saw for the first time the loveliest street of the capital, which is at the same time our most pleasurable walk, Unter den Linden, in the brightest shimmer of gas lighting'),[6] via the first introduction of electric lamps in the 1880s ('anyone coming out of the gas-lit side streets into one of the … squares had the impression of coming unexpectedly from a dim corridor into a room in broad daylight.')[7] to the great event of the mid-1920s when the 'Berlin in the Light' celebrations were organised and light was conjured up as a technical achievement, a sign of modernity – with illuminated advertising and shop windows, an avenue of lights and external lighting of public buildings.[8] But the same years, towards the end of the Weimar Republic, heard the first voices raised against garish lighting and excessive illumination of the city at night, discovering a new beauty – in darkness.

'Darkness, good gentle friend, co-conspirator of my loving forays, pure body full of secret promises, you who grant me protection and seclusion: each time the demons come down on me, they first set about you, viciously tearing you apart with their lamps and spotlights …'[9] Thus Michel Tournier's incantation to the beauty of the night. His description reads almost as if written in response to *Colours of the Night*. 'The darkness extinguishes the dirt, ugliness, the rank proliferation of mediocrity. The sparse, feeble, closely crowned streetlights carve out from the night part of the wall of a house, a tree, a shadowy figure, a face – all of them reduced in the extreme, stylised, compacted to their essentials.'[10] These days we live in both traditions, knowing the fear of darkness as much as its mysterious fascination. Many people are familiar with that feeling you get of an evening when you come out into the street after the cinema, the theatre or a good meal intending to go home, and think, how nice it would be just to set off, shaking off all the day's cares and thoughts, to give your mind free rein and step out so as to be able to develop

a personal, independent relationship with your city. And the latter is no doubt the key to it. Wonderful essays have been written on this topic too, one of them by Fernando Pessoa talking about Lisbon: 'The dawn breaks over the sea of houses with its patches of light and shadow, or more precisely, of light and less light. The light appears to come not from the sun but from the city itself, as if light were peeling from high walls and roofs – not physically, but just because they are there.' To this almost photographically precise description Pessoa adds a pensive rider: 'But, at the sight of all these things, will I be able to forget that I exist? My awareness of the city is at its profoundest level my awareness of myself.'[11]

___ At first sight, the traditional feelings of fear and longing generally associated with images of the city at night seem to have vanished from Leo Seidel's pictures. Provided you approach it with a combination of curiosity and courtesy such as he displays, and take as much time over the job, obviously night is quite amenable to re-

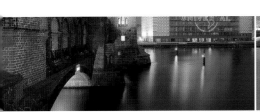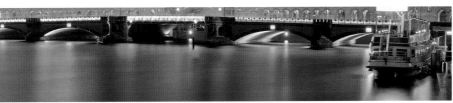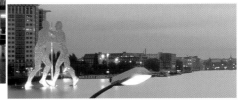

quests, and sits down and keeps nice and still. Yet these photos of empty urban scenes are much more than just records of a city of building sites. I think there are at least two reasons for this. On the one hand Seidel discovers for us urban locations that are on the margins of normal perceptions of Berlin. After all, who goes to the docks in the west and east of the city? That is a quite different dimension of Berlin waiting to be explored ('Is Berlin on the coast?' asked one person, eliciting the nice reply: 'If you shut your eyes, you do get a splendid whooshing noise.') Many residents and visitors alike have only a hazy idea about the inland docks. In the western docks are the National Library's newspaper archives, which are well used, while in the vicinity of the eastern docks, between Kreuzberg, Friedrichshain and Treptow, are a number of much-visited buildings such as the Arena, a flea market and Universal Studios. The hot summer of 2003 added a number of artificial beaches with accompanying bars and deckchairs. But hardly anyone realises that real ships frequent the docks, that loading and unloading goes on, that

the cranes on the quays are not only post-industrial decoration but well-used working equipment. Yet as the exhibition in the Historic Port near the Märkisches Museum points out, Berlin was really 'built from boats'. The material for the gigantic building works of the late 19th century was brought into Berlin from the surrounding coutryside in boats, and even the huuge mountain of rubble from the building site at Potsdamer Platz was removed by boat between 1994 and 1998.

Berlin is not a proper port, but when you walk around the Westhafen (West Port) area or along the Spree between Kreuzberg and Treptow, you get a faint idea of how it must be in other cities that are more closely connected with the sea. The city and its docks form a unit and mutually influence each other. The port belongs to the city, but the city likewise belongs to the port. That is how it used to be. New technical developments, especially the introduction of container shipping, have separated the two elements. The loss of the unity between city and port, which

has been experienced by most cities in the last three decades as large docklands moved out of the cities into remote, more easily navigable regions, also brings a loss in the unity of economic activity and beauty. This is the link that is re-conjured up in the photographs of Leo Seidel. In ports, Ship's Alley – and what far horizons reside in the name! – is the street with the sea at the end of it. In Berlin, things are a little further away, granted, but even the Spree and the Havel wind down to the Elbe, thence into the North Sea and so on to America. For all the lost magic, it could still be that such atmospheric glimpses of the possibilities of the city are easier to realise after dark.

And this is where the second reason for the effect of *Colours of the Night* lies. Many pasts re-emerge from the body of the city when the light begins to fail and peace falls. Night is the bearer of memory. What it 'says aloud in dream,' to quote Siegfried Kracauer, we only hear when the noises of the day fall silent. Then suddenly there is a road from the eastern docks behind

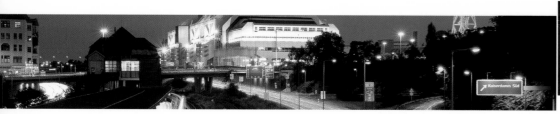
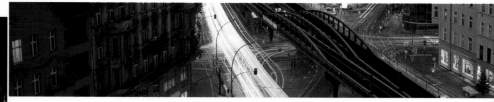

the Oberbaum bridge out into the wide world. Or from the building site on Museumsinsel down and down into the layers of the past that are so successfully suppressed in everyday Berlin. Every single picture that Leo Seidel patiently waited for conceals a story of this city behind its external backdrop.

Notes

1 Jean Cocteau: *Round the World Again in 80 Days.* (*Mon premier voyage,* 1937), introduced by Simon Callow. St Martins Press, London 2000.

2 Rolf Lindner: *Die Entdeckung der Stadtkultur. Soziologie aus der Erfahrung der Reportage.* Frankfurt 1990.

3 *Balzac. Sein Leben und Werk,* ed. by Ernst Sander introducing the collected works. Munich 1966, p. 24.

4 Emile Zola, in *La Tribune,* 17th October 1869.

5 Julius Rodenberg: *Paris. Bei Sonnenschein und Lampenlicht. Ein Skizzenbuch zur Weltausstellung.* Leipzig 1867, p. 40.

6 *Vossische Zeitung,* 21.9.1826.

7 Bruno H. Bürgel: 'Berliner Sensationen' 1882. In: *Berliner Morgenpost,* 6.7.1930.

8 Berlin im Licht. Festprogramm mit einem Lichtführer durch Berlin. Foreword by Mayor Böss. Berlin 1928.

9 Michel Tournier: *Les Météores.* 1975.

10 loc. cit.

11 Fernando Pessoa-Bernardo Soares: *Book of Disquiet,* Penguin 2002.

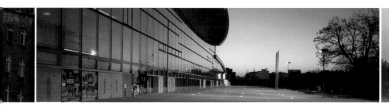

KANZLERAMT CHANCELLERY

REICHSTAG REICHSTAG

BRANDENBURGER TOR BRANDENBURG GATE

UNTER DEN LINDEN UNTER DEN LINDEN

MUSEUMSINSEL MUSEUM ISLAND

BERLINER DOM BERLIN CATHEDRAL

POTSDAMER PLATZ POTSDAMER PLATZ

FRIEDRICHSTRASSE FRIEDRICHSTRASSE

ALEXANDERPLATZ ALEXANDERPLATZ

GENDARMENMARKT GENDARMENMARKT

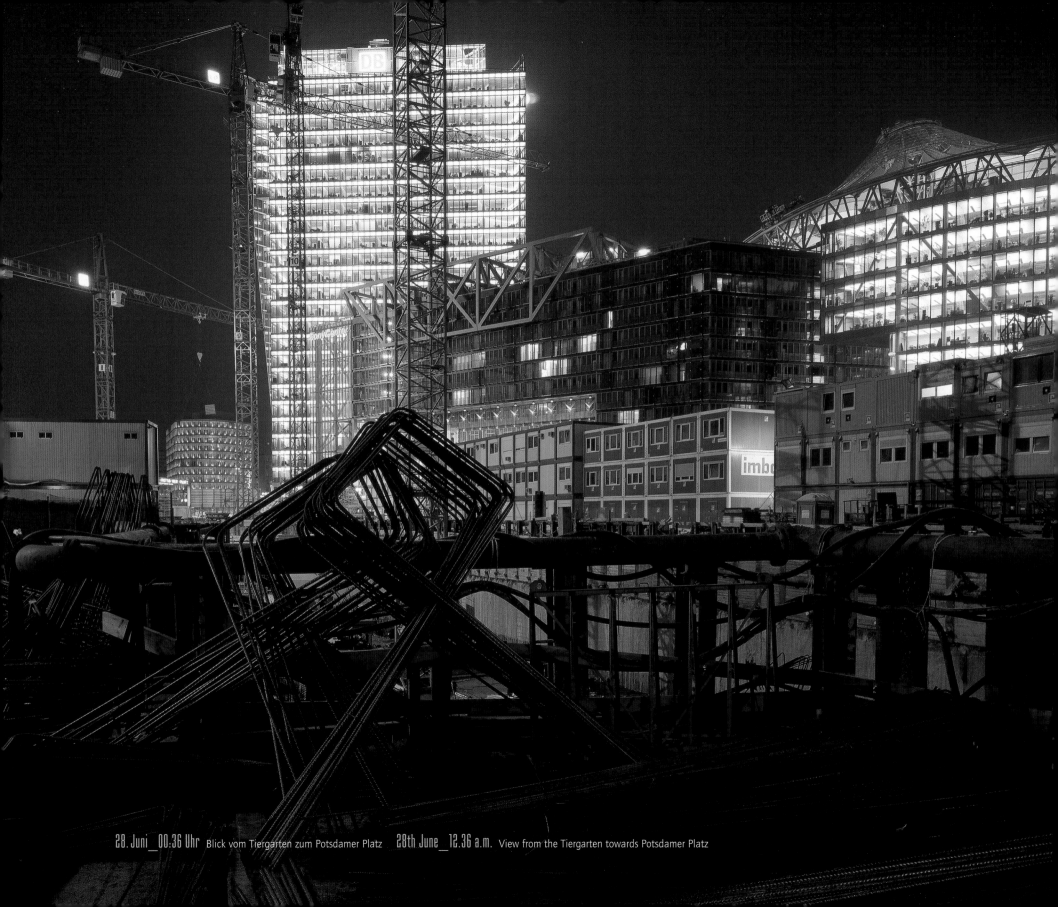

28. Juni_00:36 Uhr Blick vom Tiergarten zum Potsdamer Platz 28th June_12.36 a.m. View from the Tiergarten towards Potsdamer Platz

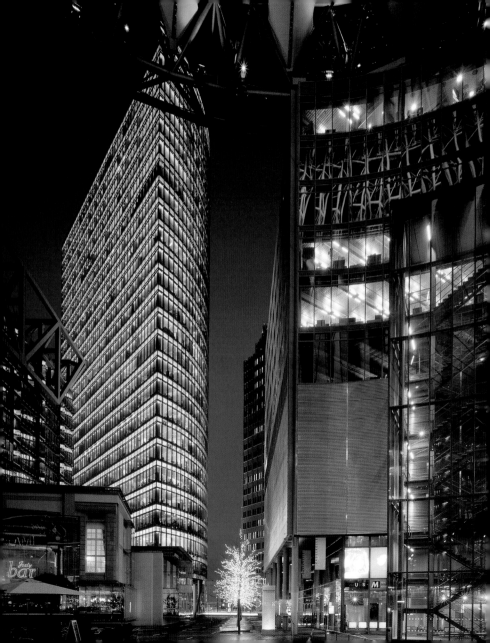

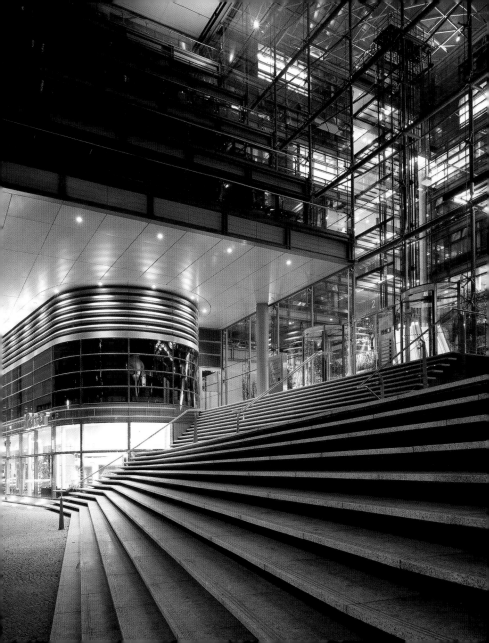

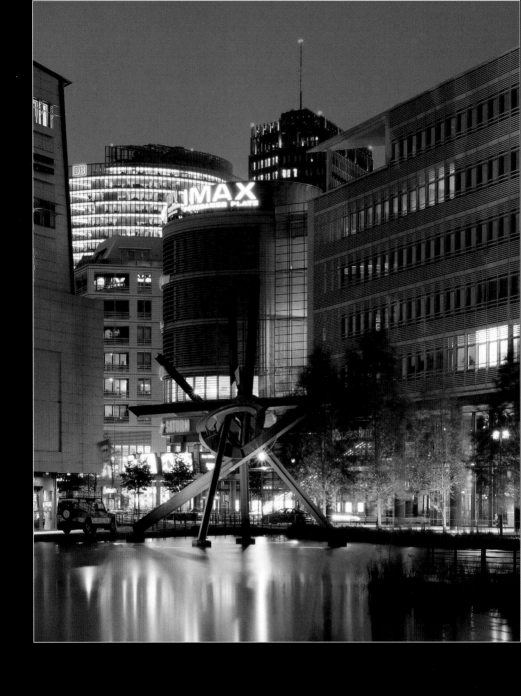

Reichpietschufer zum Potsdamer Platz 6th July 9.45 p.m. View from Reichpietschufer looking towards Potsdamer Platz

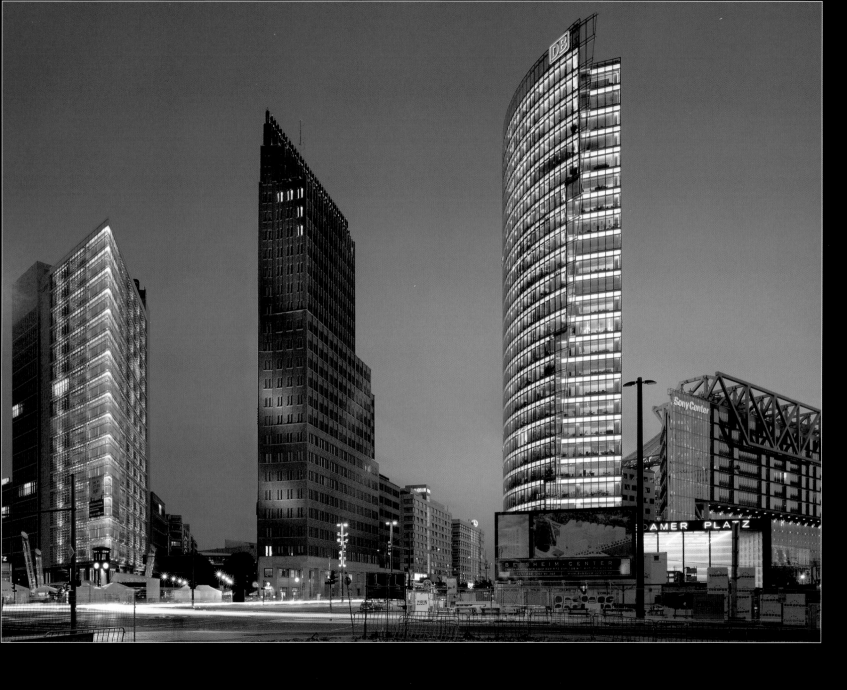

21. Mai **21.36 Uhr** Blick von der Leipziger Straße zum db-Tower am Potsdamer Platz **21st May** **9.36 p.m.** View of db-Tower on Potsdamer Platz from Leipziger Strasse 22.23

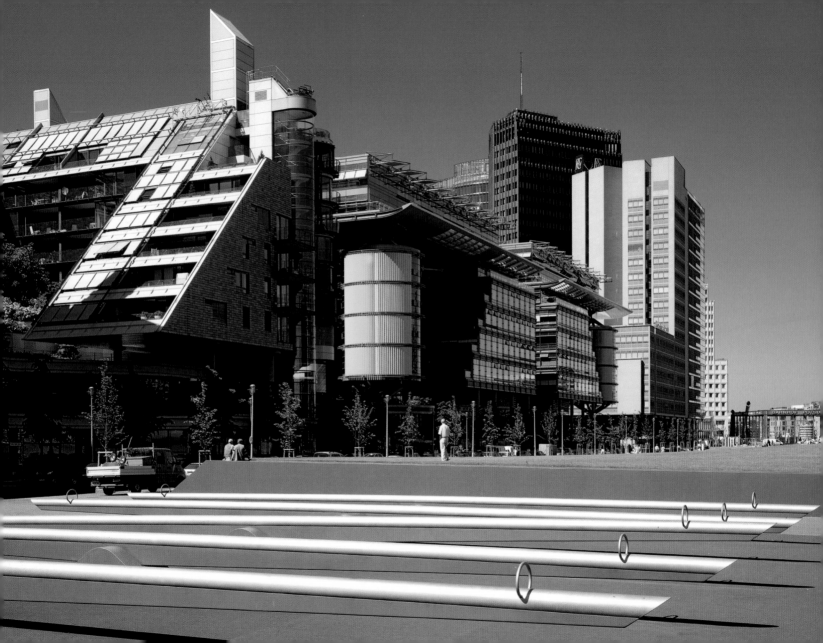

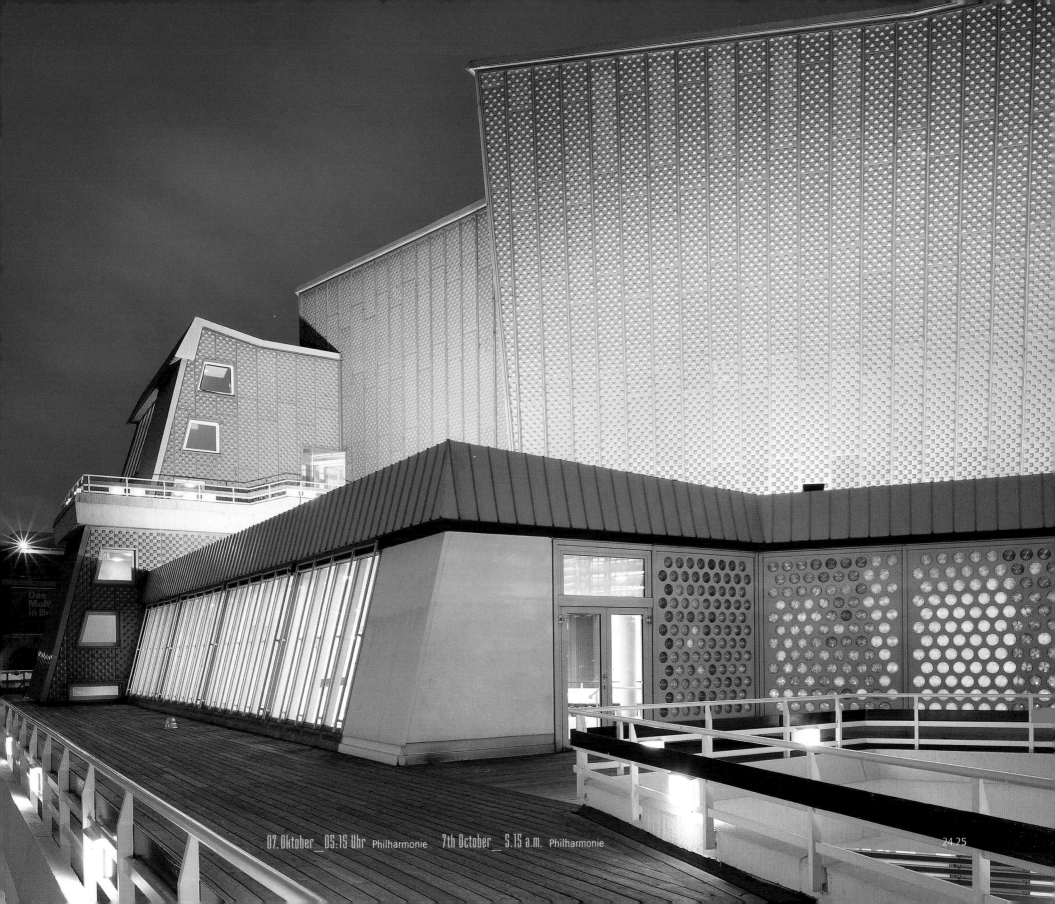

07. Oktober _ 05:15 Uhr Philharmonie 7th October _ 5.15 a.m. Philharmonie

24.25

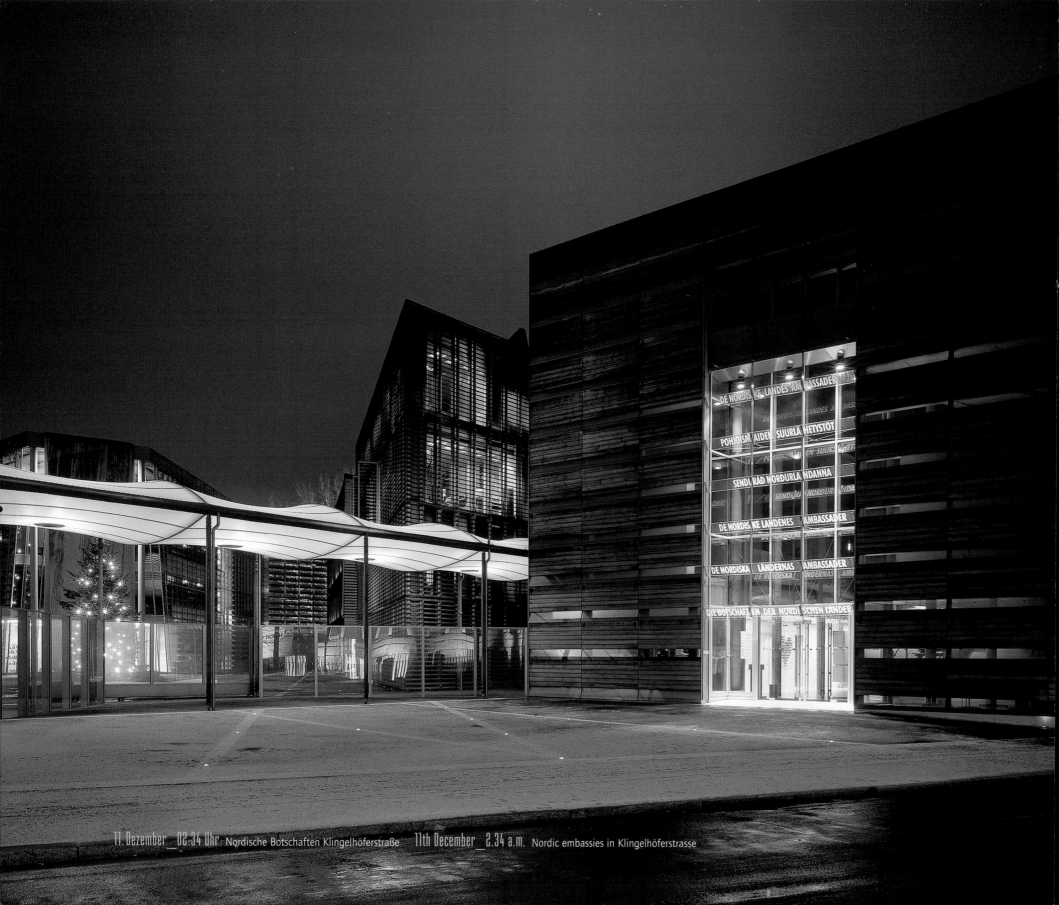

11. Dezember_ 02:34 Uhr Nordische Botschaften Klingelhöferstraße 11th December_ 2.34 a.m. Nordic embassies in Klingelhöferstrasse

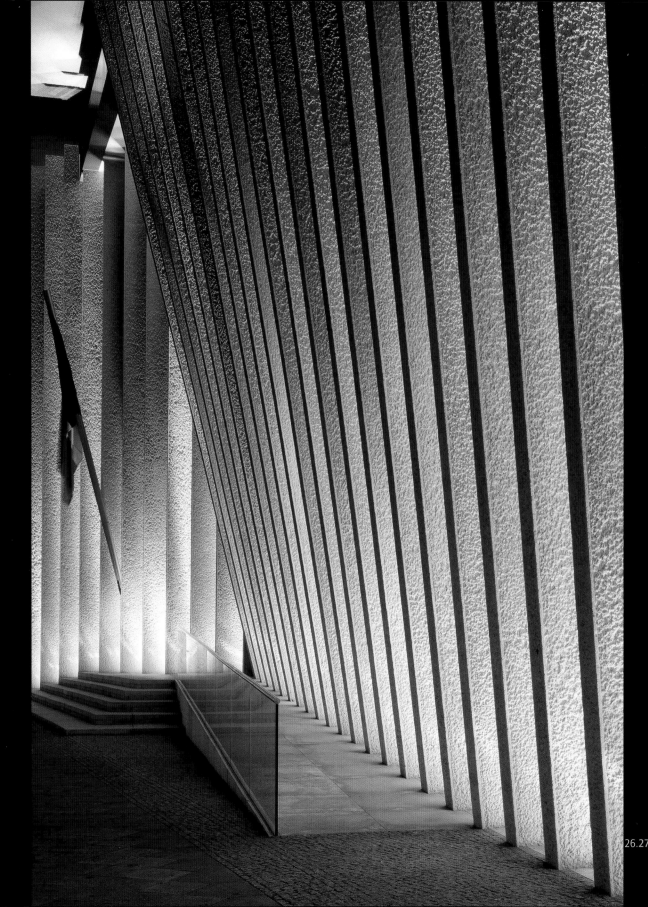

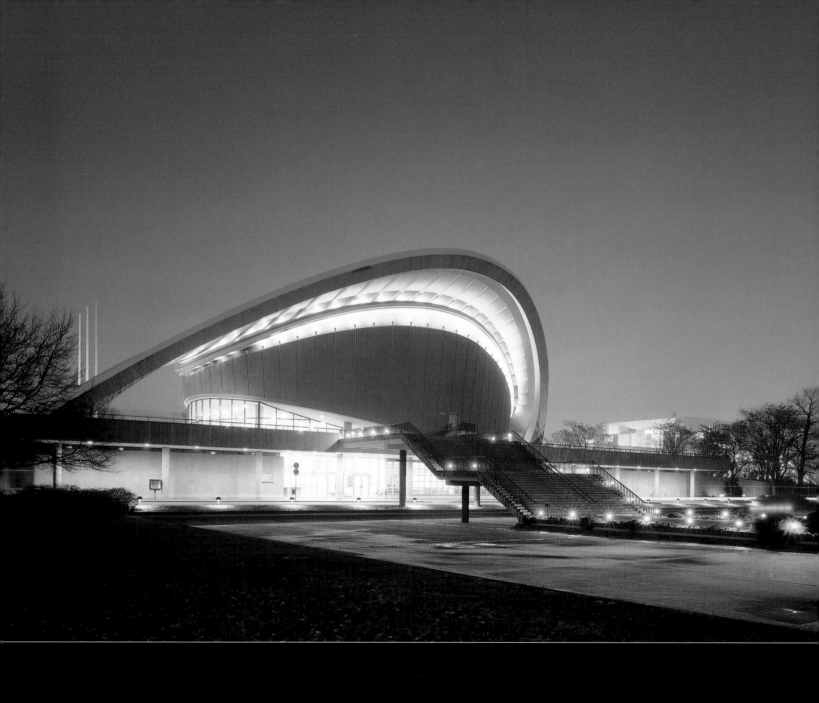

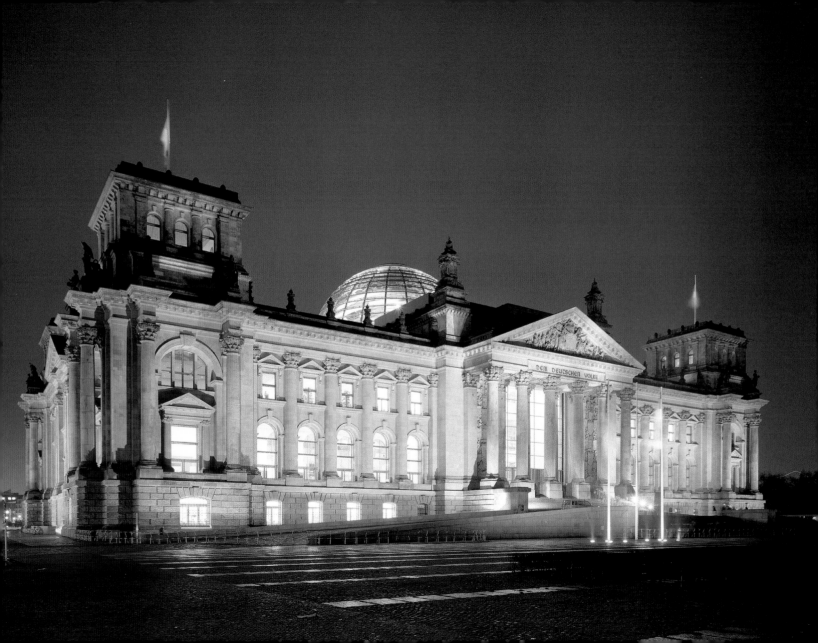

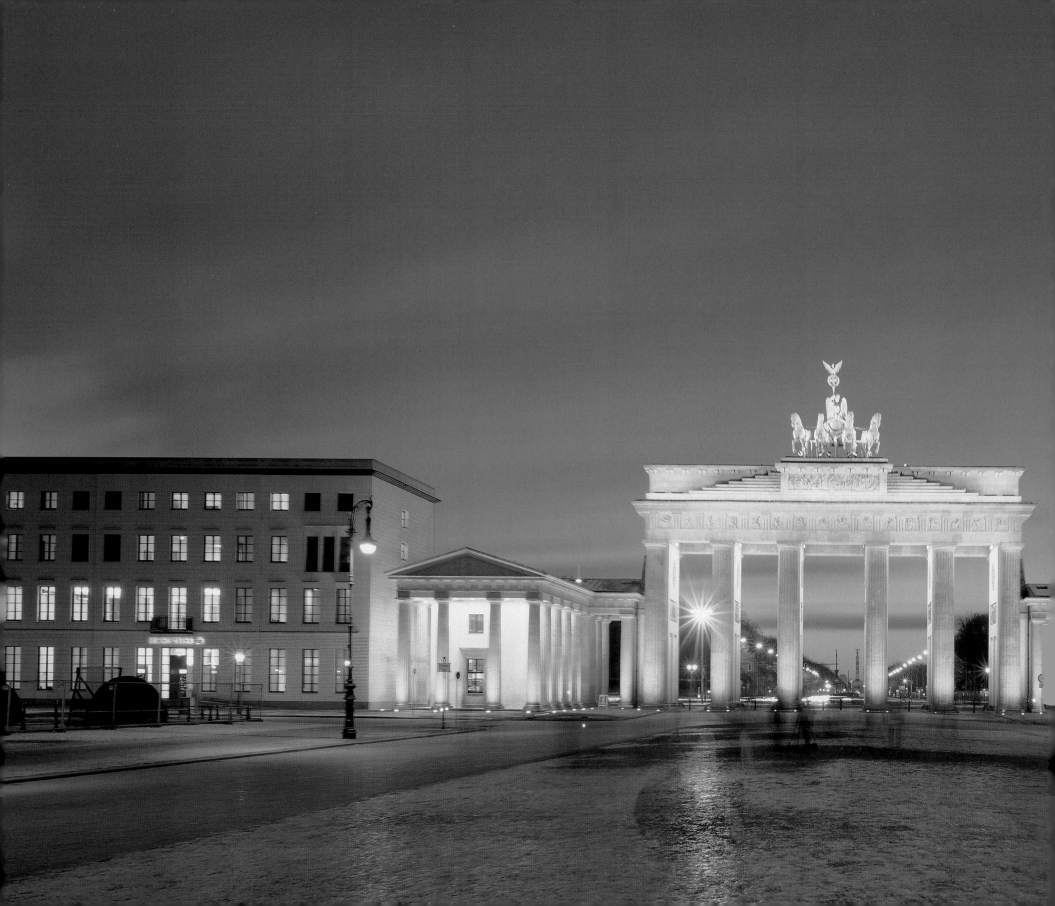

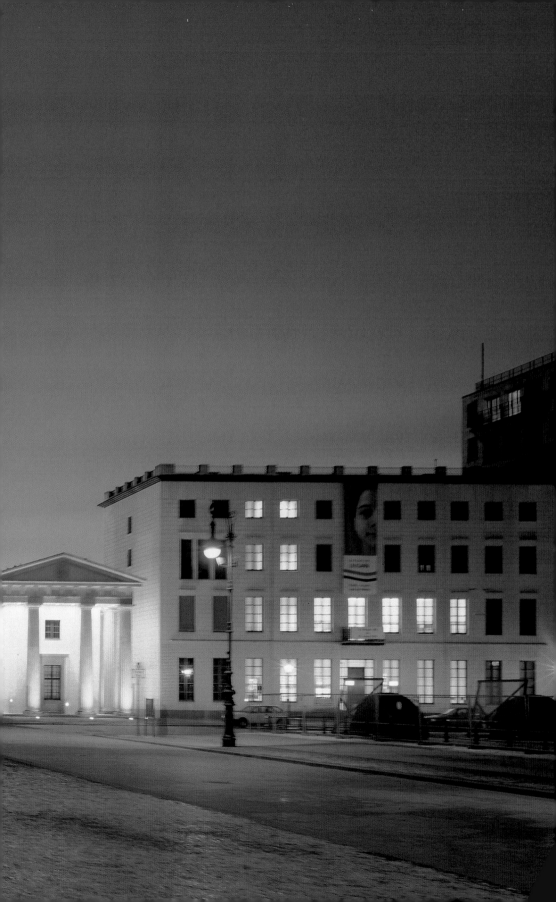

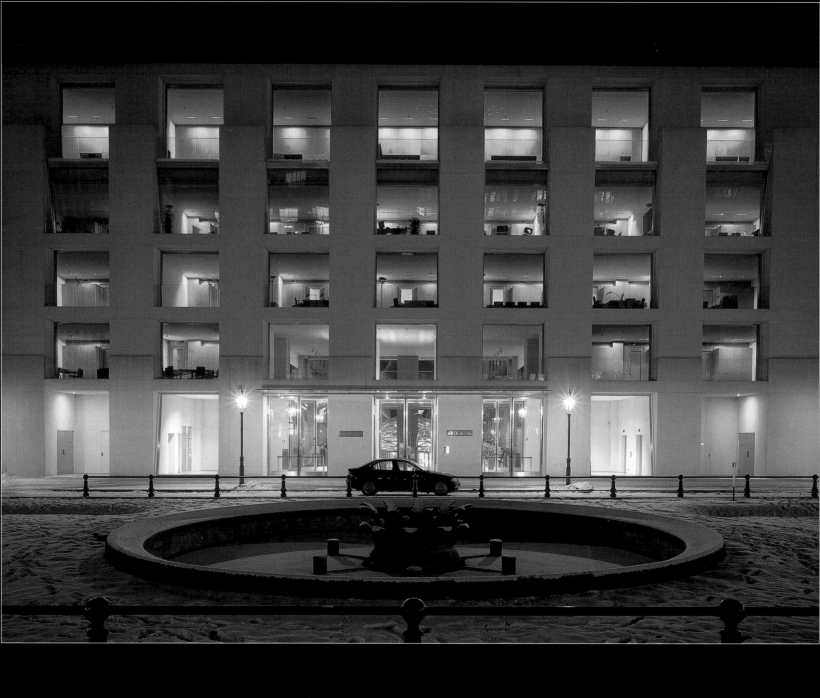

3. Dezember 19:55 Uhr DZ-Bank, Pariser Platz 3rd December 7.55 p.m. DZ Bank, Pariser Platz

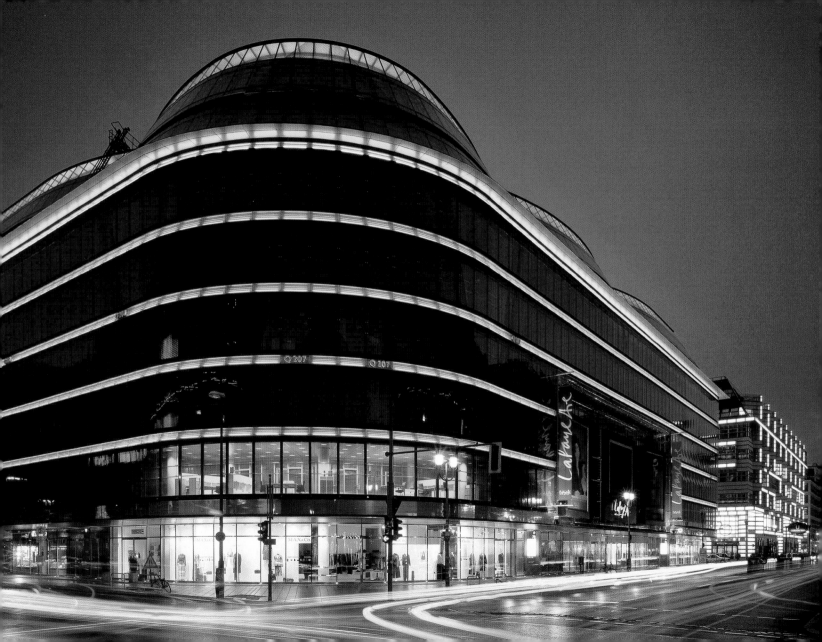

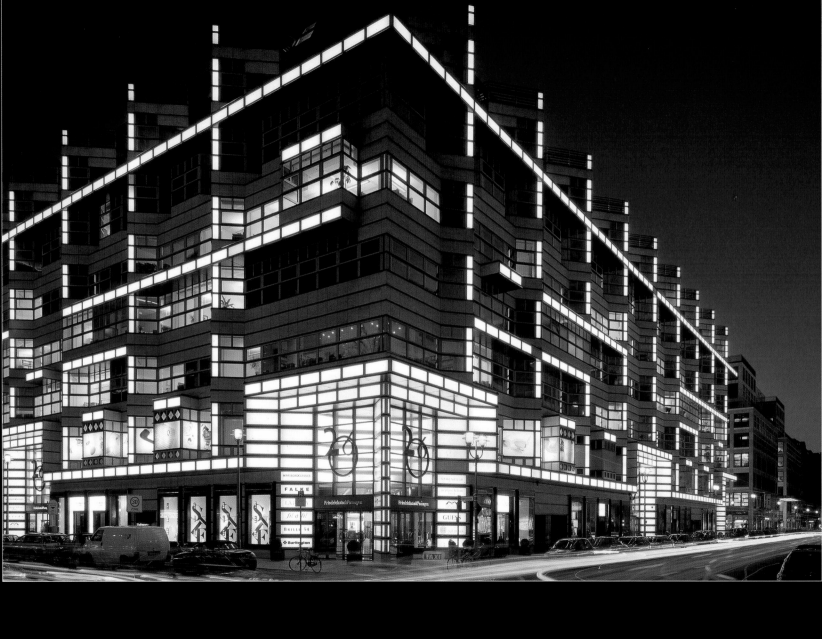

6. Oktober 17:20 Uhr Quartier 206, Friedrichstraße 6th October 5.20 p.m. Quartier 206, Friedrichstrasse

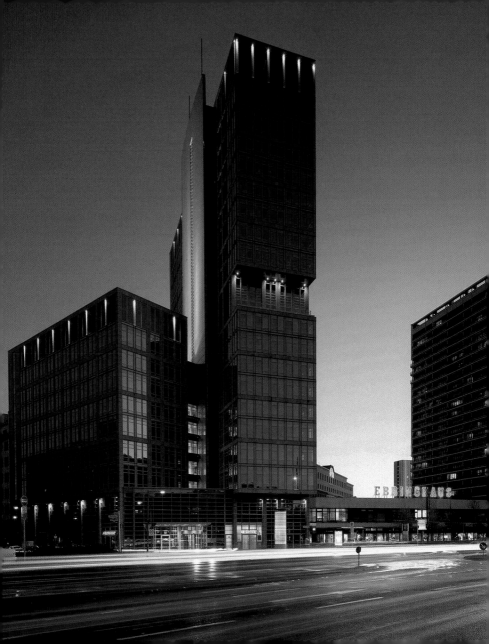

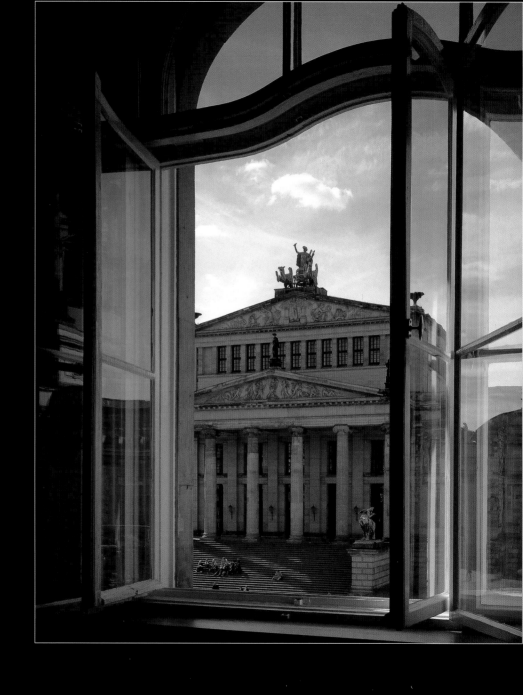

24. August_14:44 Uhr Blick aus dem Gebäude der Berlin-Brandenburgischen Akademie der Wissenschaften auf das Konzerthaus am Gendarmenmarkt
24th August 2.44 p.m. View of the Konzerthaus on Gendarmenmarkt from the Brandenburg Academy of Sciences building

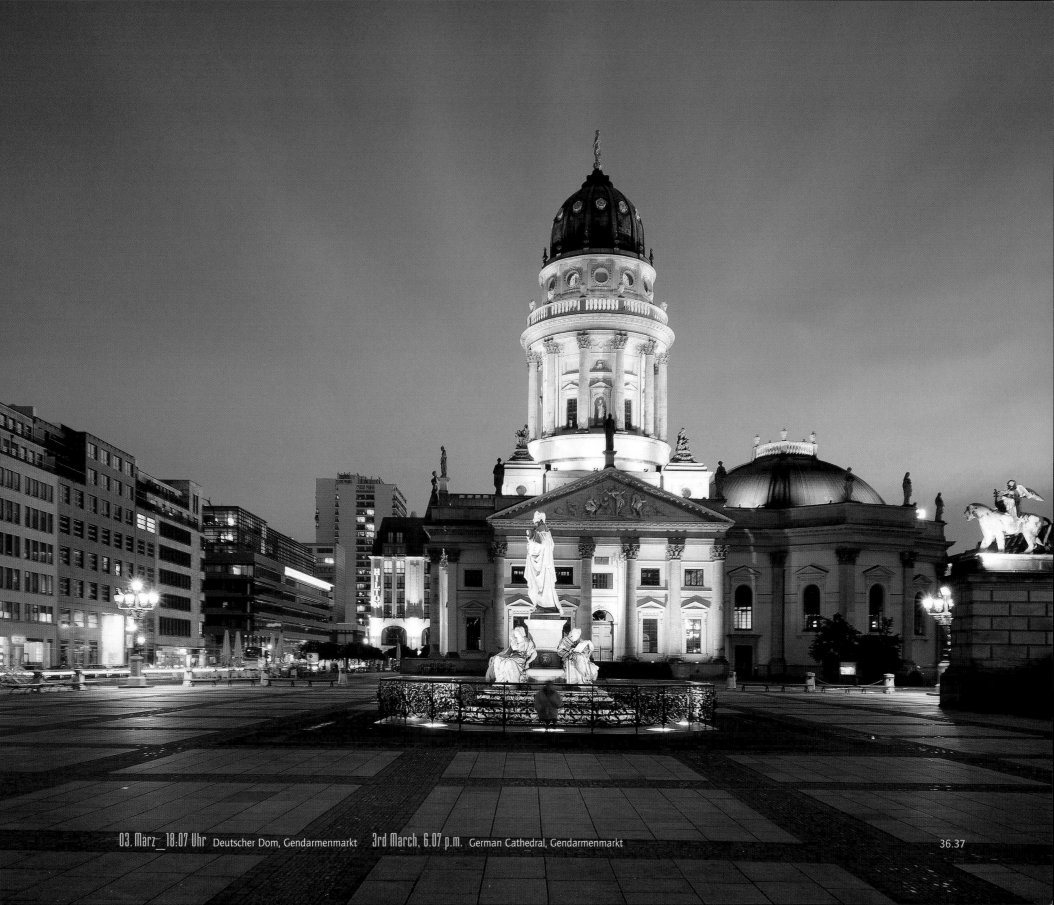

03. März_18.07 Uhr Deutscher Dom, Gendarmenmarkt 3rd March, 6.07 p.m. German Cathedral, Gendarmenmarkt

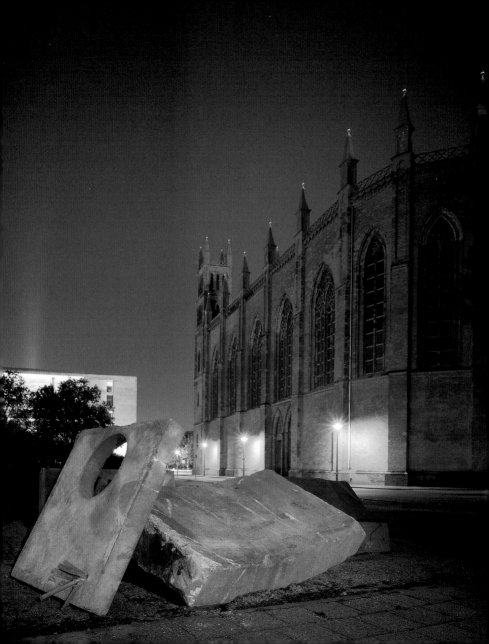

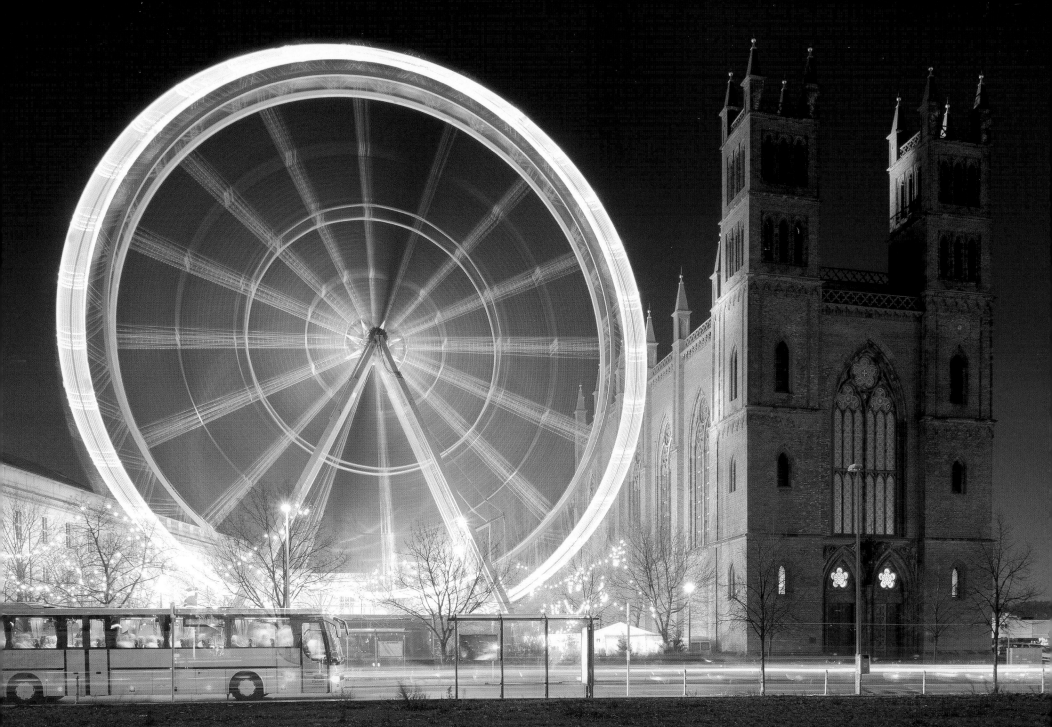

12. Dezember_ 17:56 Uhr Riesenrad vor der Friedrichswerderschen Kirche 12th December_ 5:56 p.m. Big Wheel in front of Friedrichswerder Church

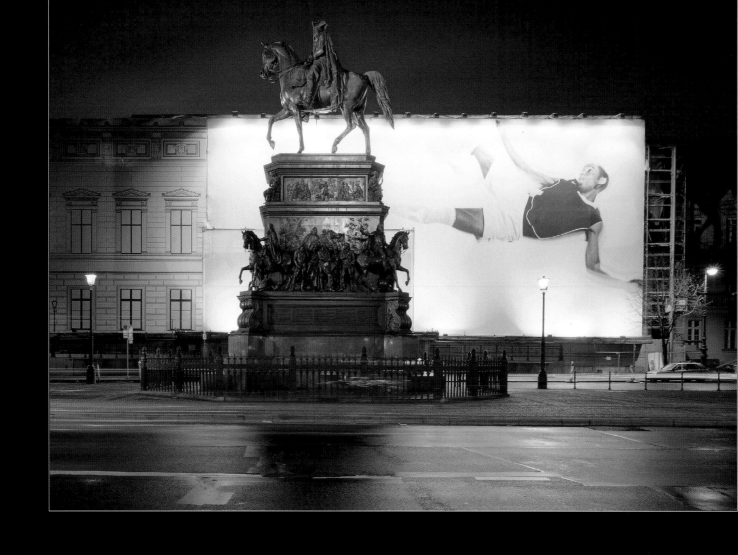

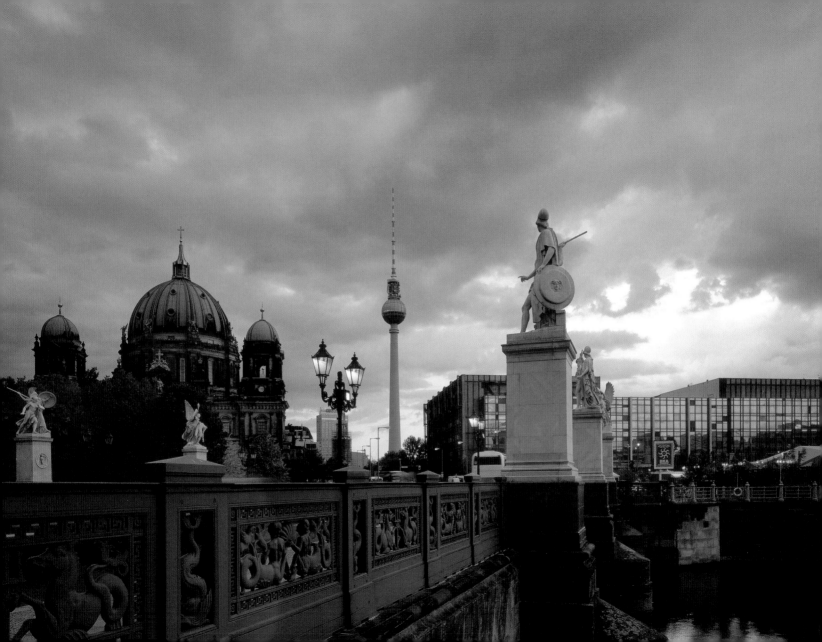

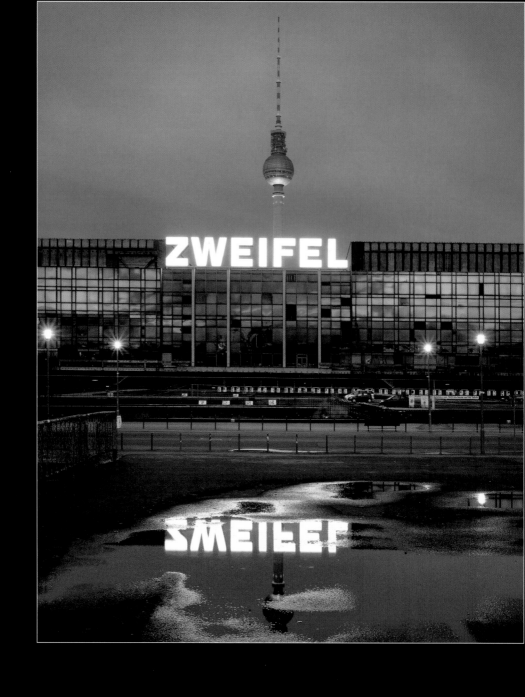

Kunstinstallation auf dem Dach des Palast der Republik 7th March 6.10 p.m. Art installation on the roof of the Palast der Republik

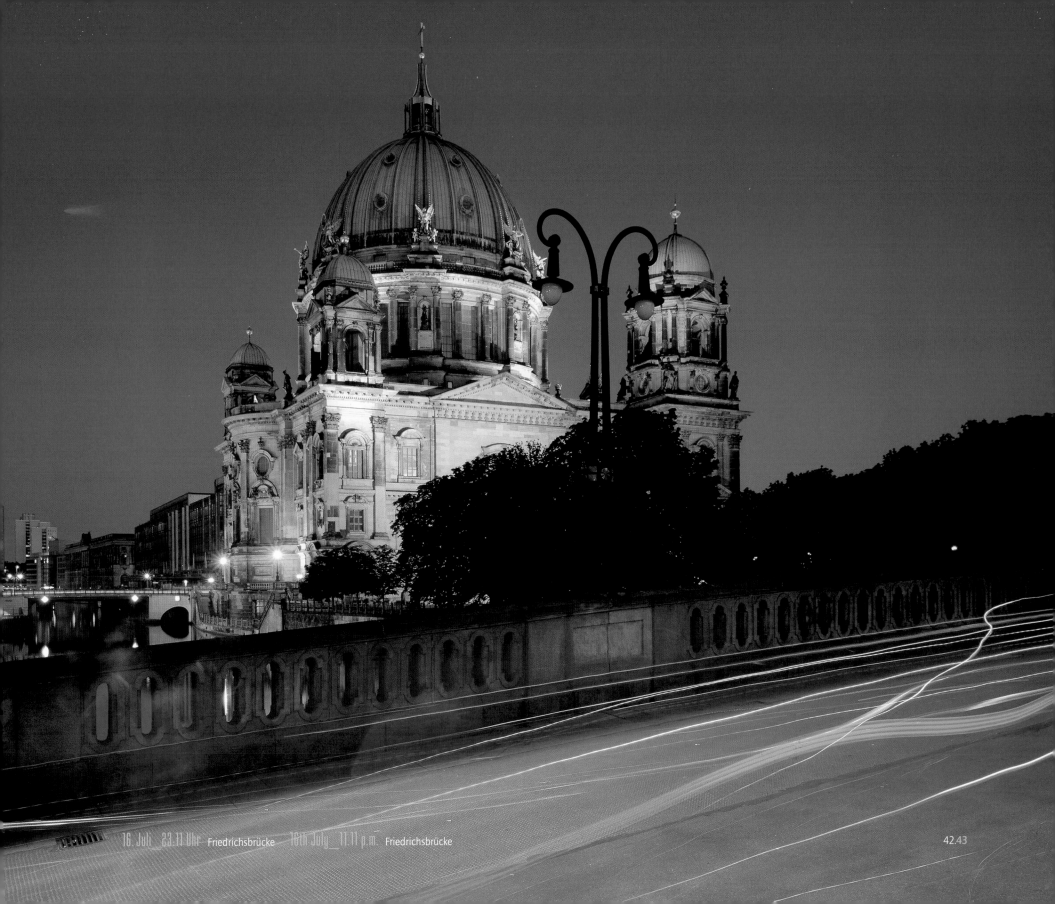

16. Juli_ 23.11 Uhr_ Friedrichsbrücke 16th July_ 11.11 p.m._ Friedrichsbrücke 42.43

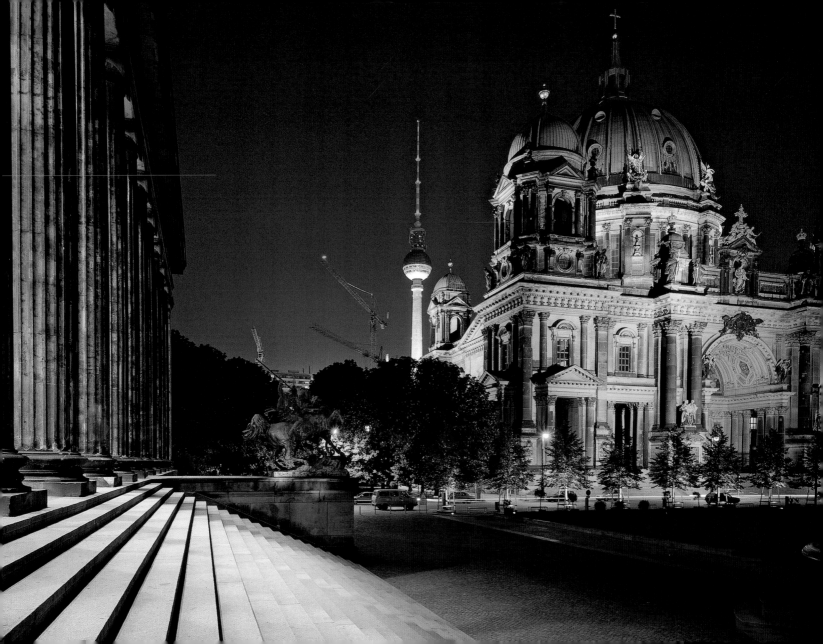

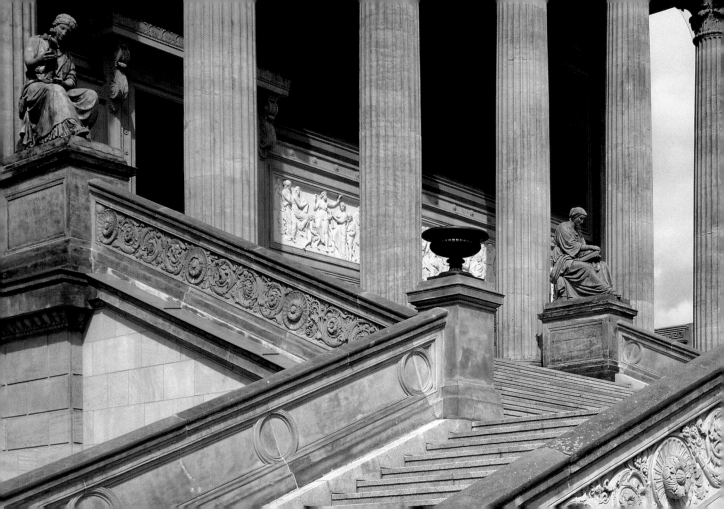

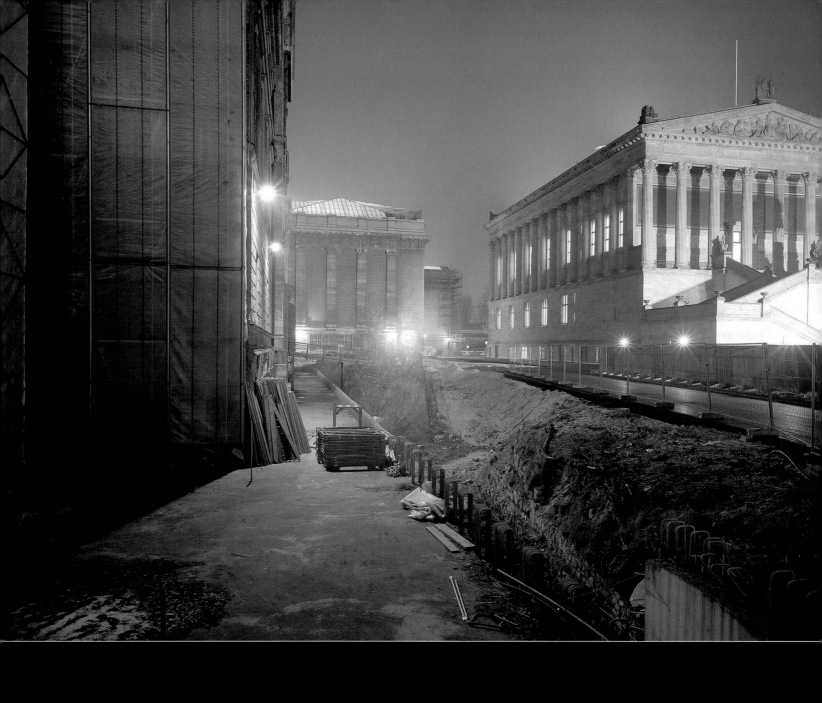

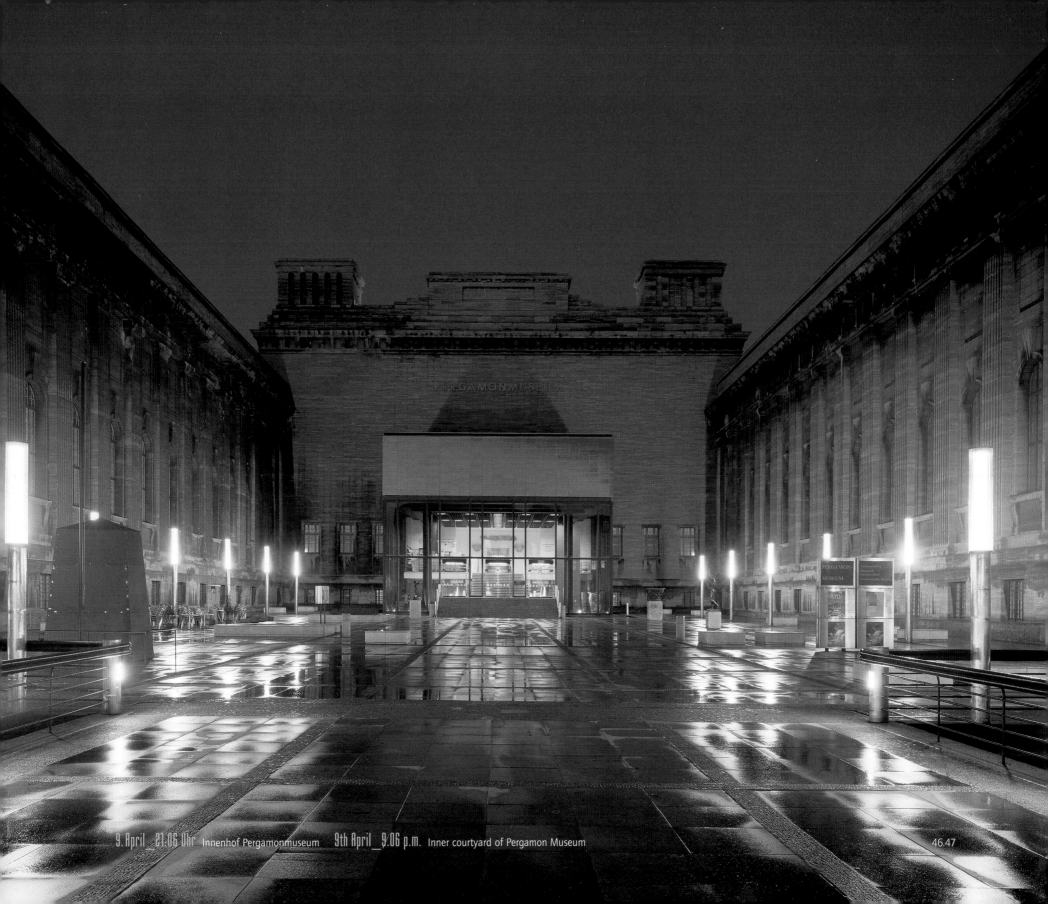

9. April_21.06 Uhr Innenhof Pergamonmuseum 9th April_9.06 p.m. Inner courtyard of Pergamon Museum 46.47

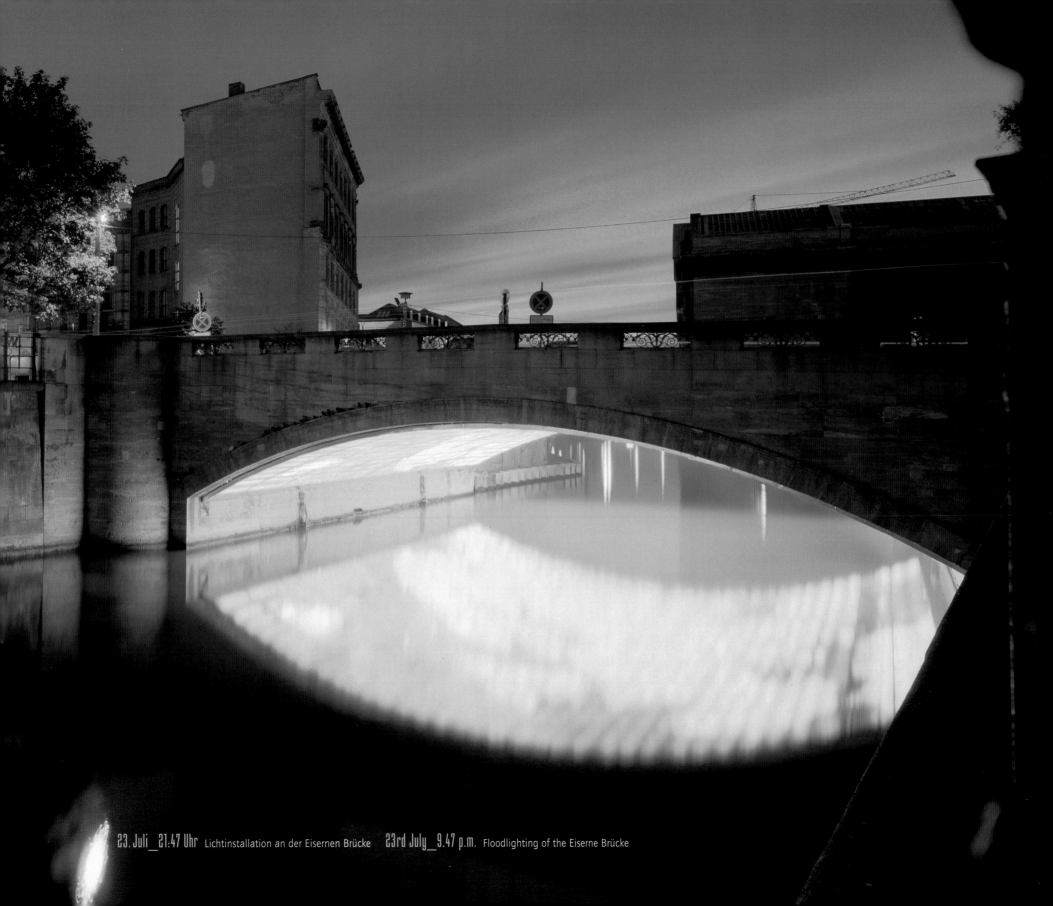

23. Juli_ 21:47 Uhr Lichtinstallation an der Eisernen Brücke 23rd July_ 9.47 p.m. Floodlighting of the Eiserne Brücke

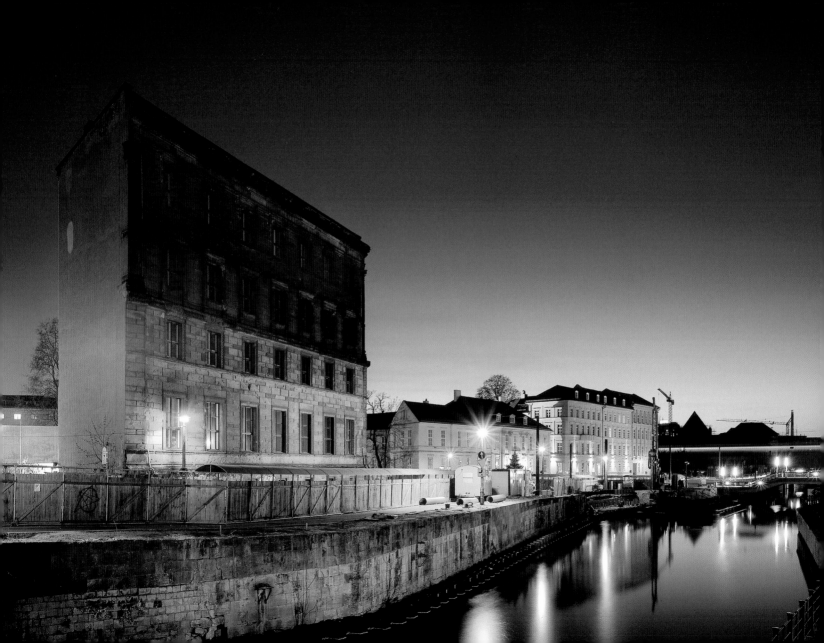

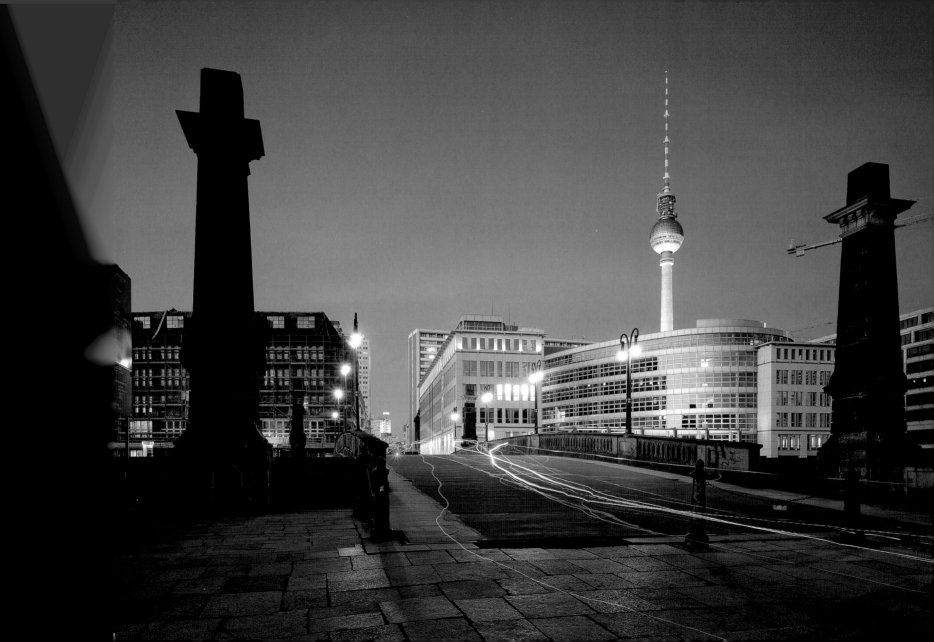

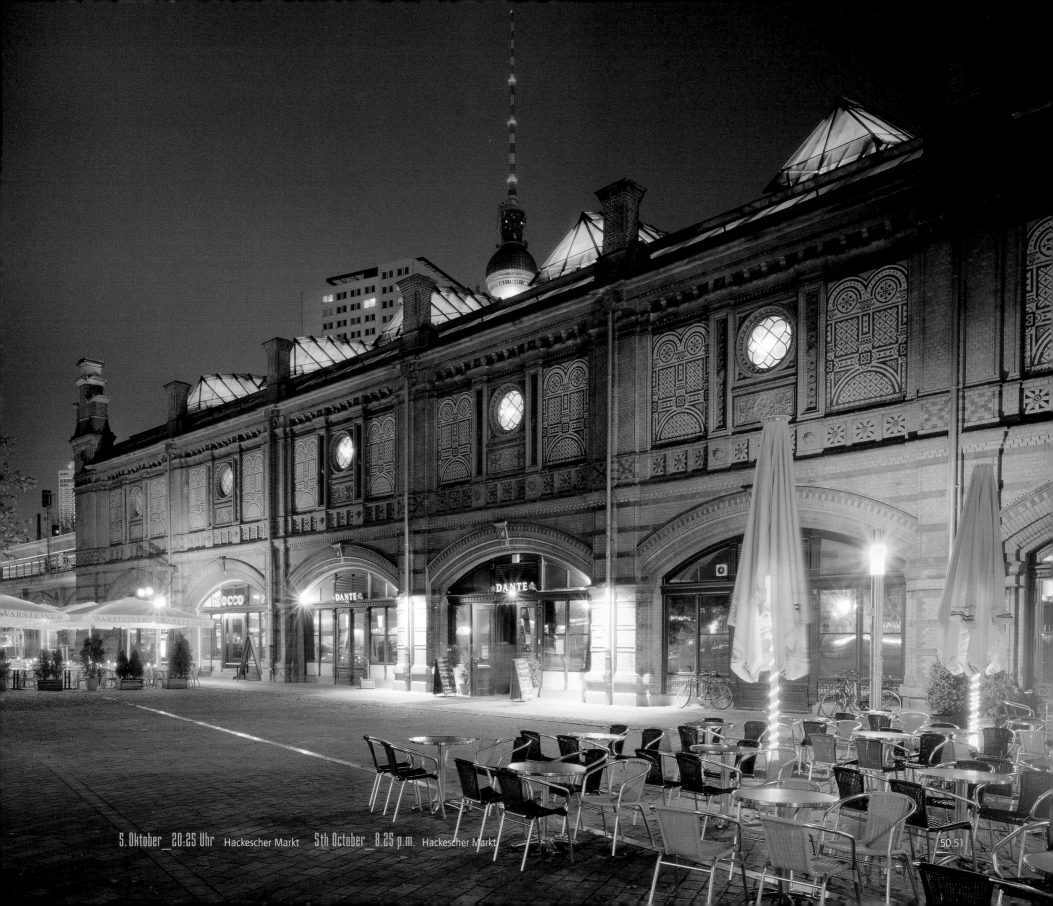

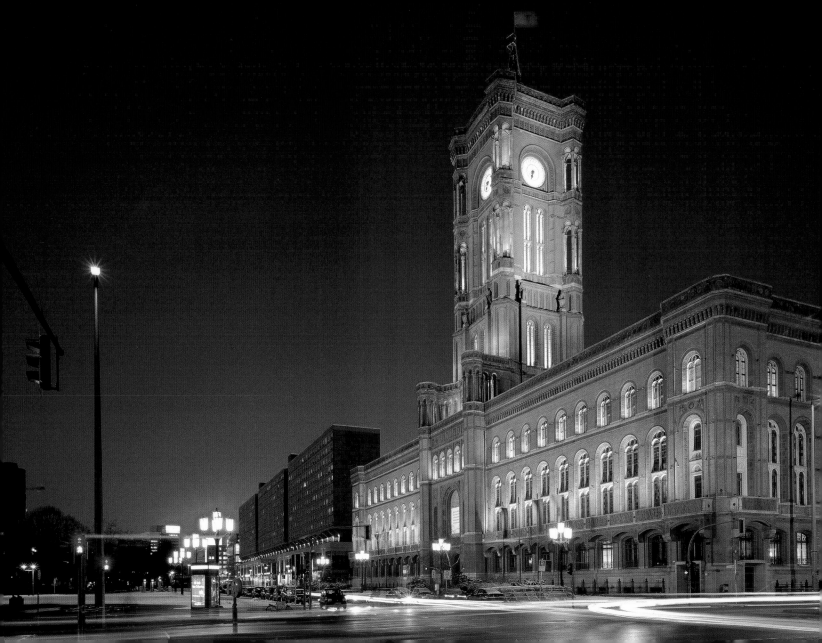

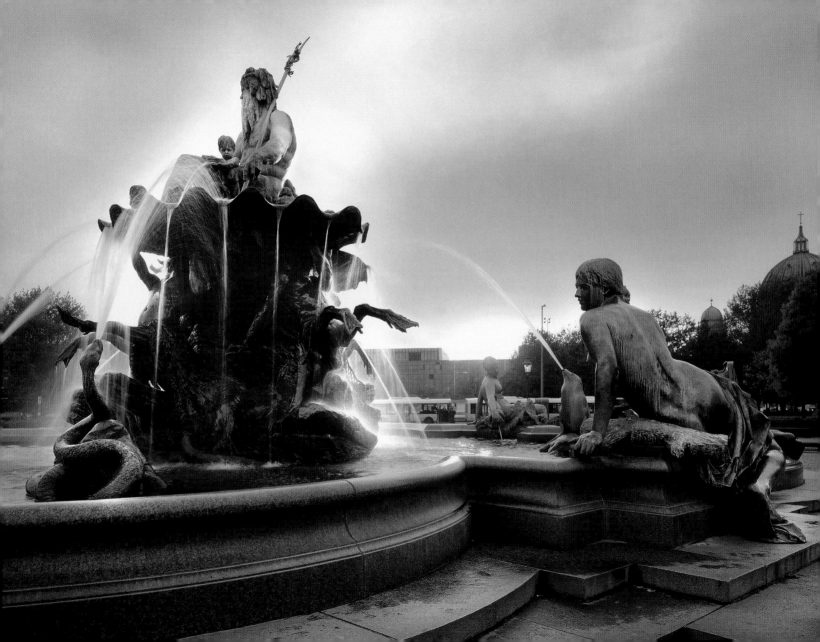

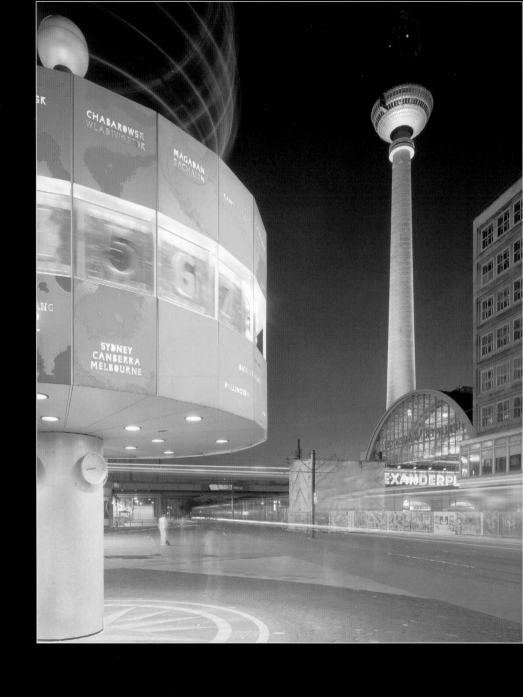

19:05 Uhr Weltzeituhr am Alexanderplatz 25th March 7.05 p.m. World clock in Alexanderplatz

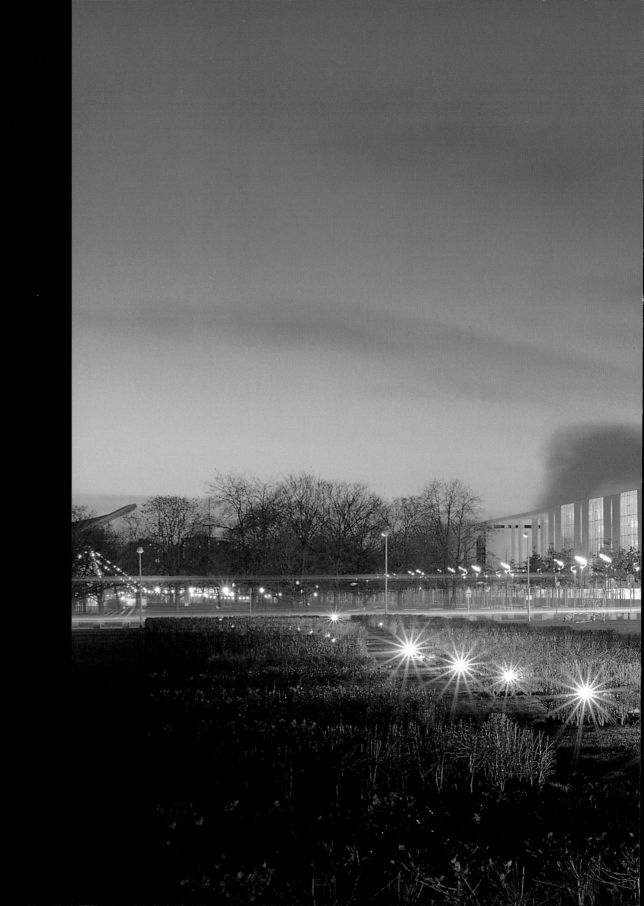

14. Dezember_ 16:25 Uhr Blick vom Reichstag zum Kanzleramt
14th December_ 4.25 p.m. View of the Chancellery from the Reichstag

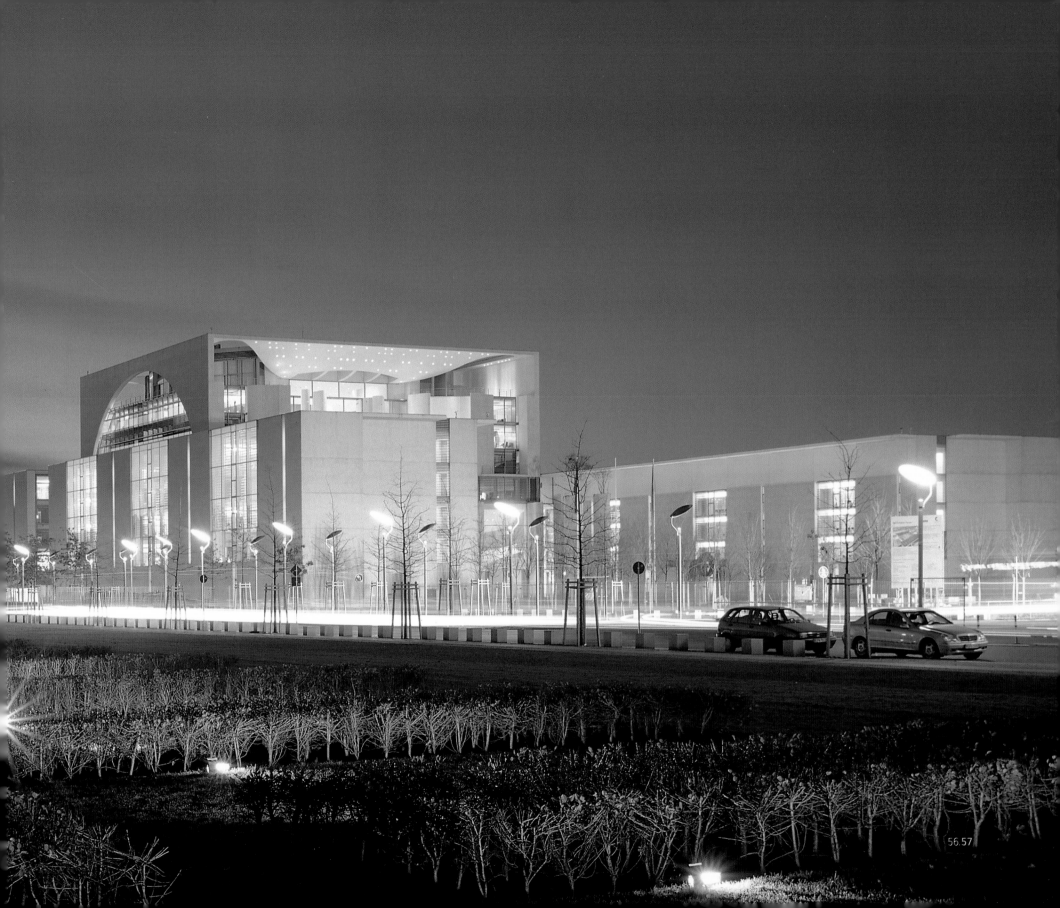

TEGEL TEGEL

HUMBOLDTHAIN HUMBOLDTHAIN

MAUERSTREIFEN FORMER BORDER STRIP

LEHRTER STADTBAHNHOF LEHRTER STATION

SCHÖNHAUSER ALLEE SCHÖNHAUSER ALLEE

JANNOWITZBRÜCKE JANNOWITZBRÜCKE

OBERBAUMBRÜCKE OBERBAUMBRÜCKE

KURFÜRSTENDAMM KURFÜRSTENDAMM

EASTSIDE GALLERY EASTSIDE GALLERY

OSTHAFEN EASTERN DOCKS

JÜDISCHES MUSEUM JEWISH MUSEUM

KREUZBERG KREUZBERG

WILMERSDORF WILMERSDORF

TEMPELHOF TEMPELHOF

58.59

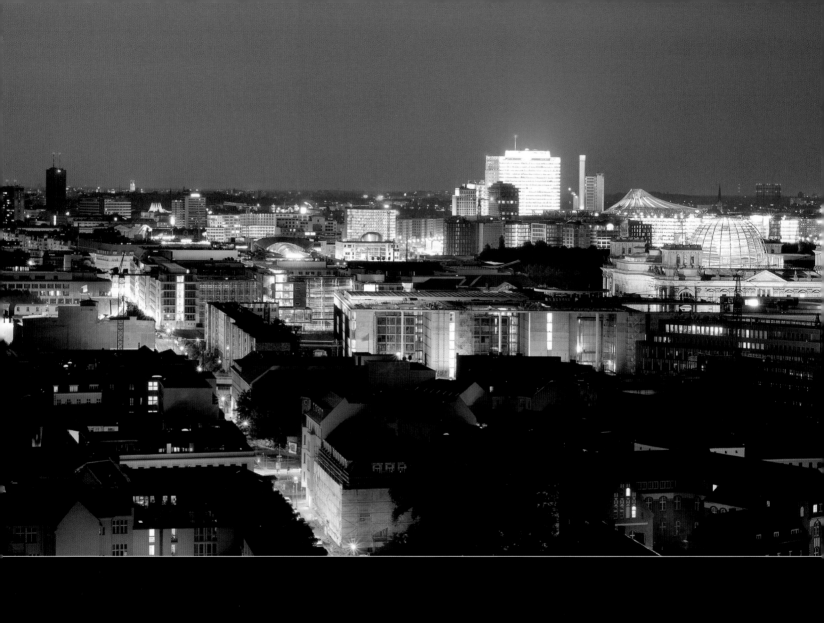

6 Mai 03.40 Uhr Blick von der Charité zum Potsdamer Platz 16th May 3.40 a.m. View from Charité towards Potsdamer Platz

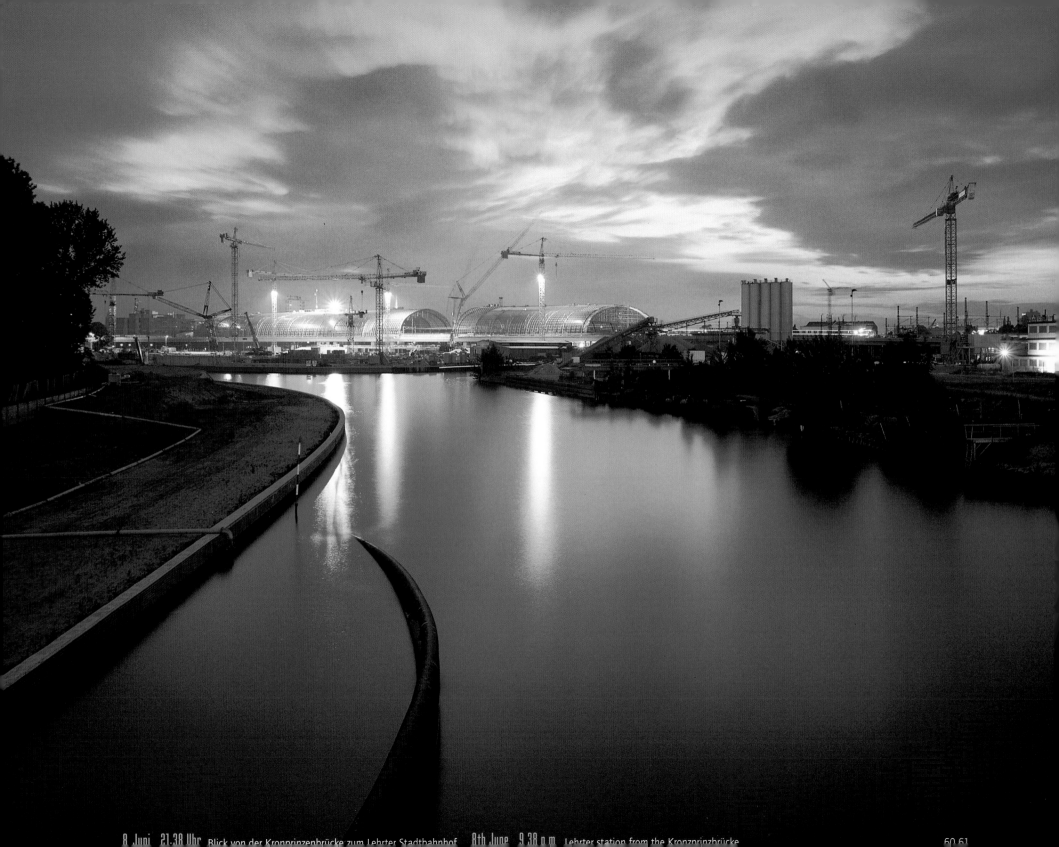

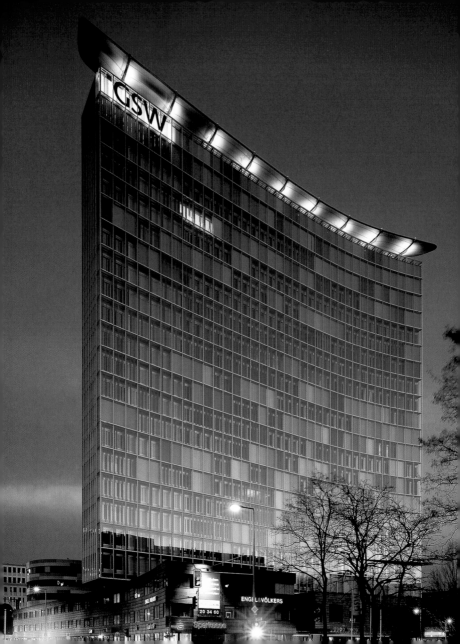

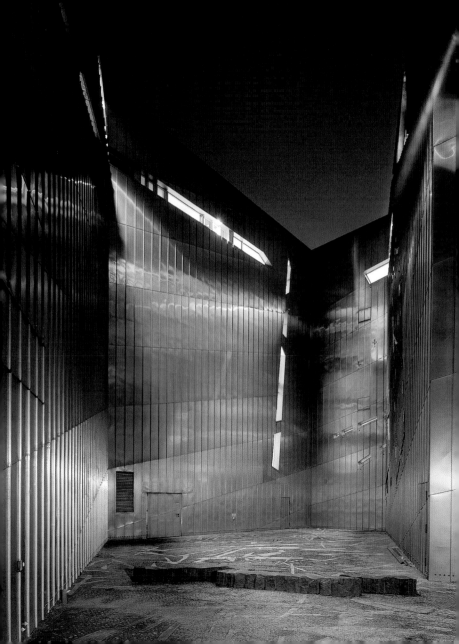

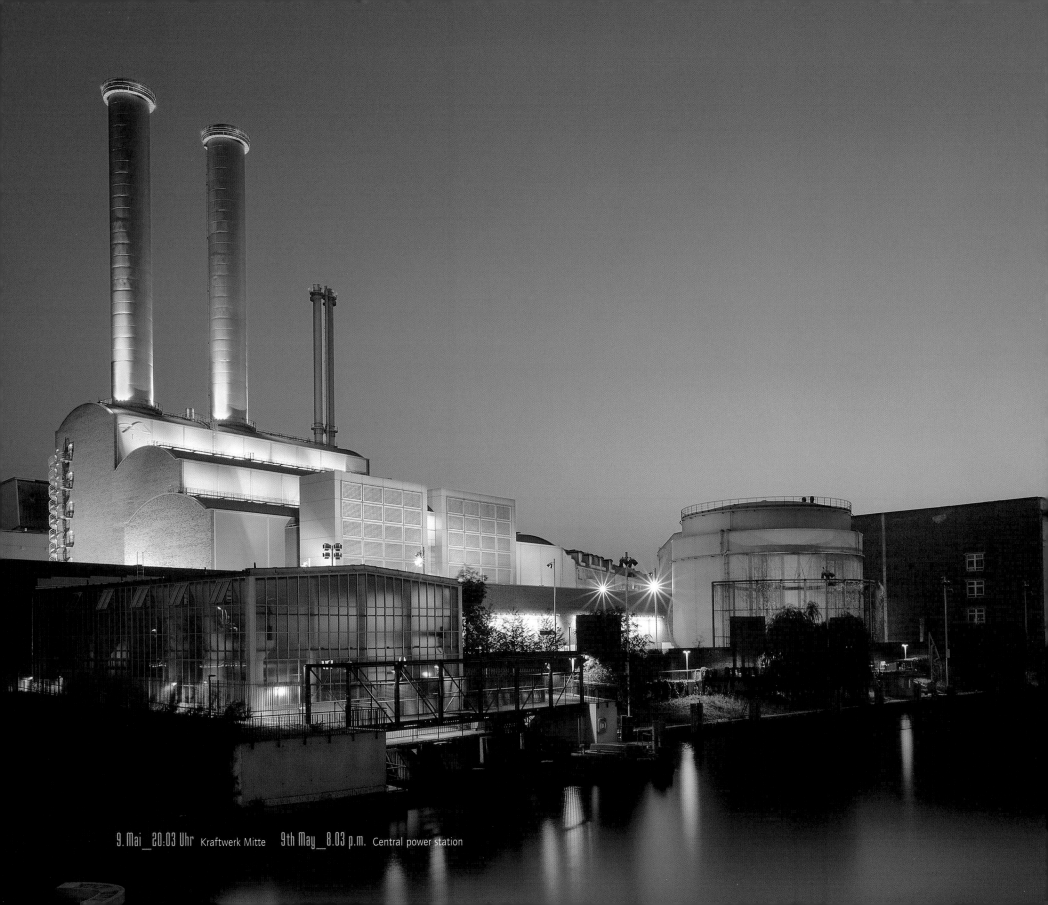

9. Mai _ 20.03 Uhr Kraftwerk Mitte 9th May _ 8.03 p.m. Central power station

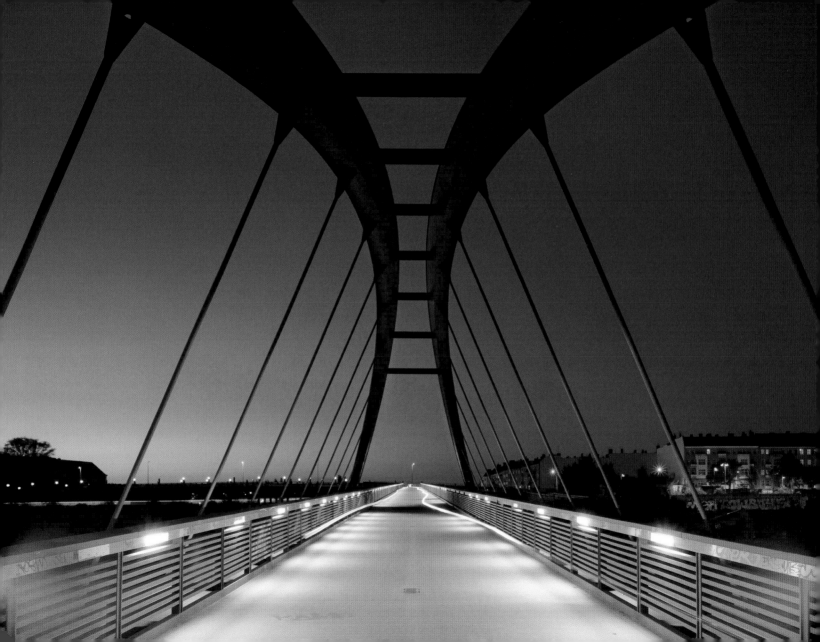

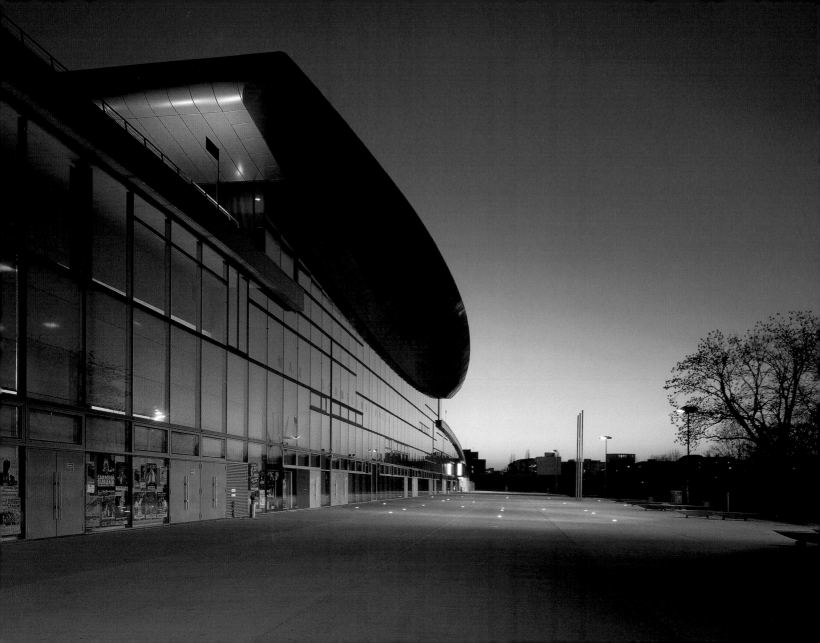

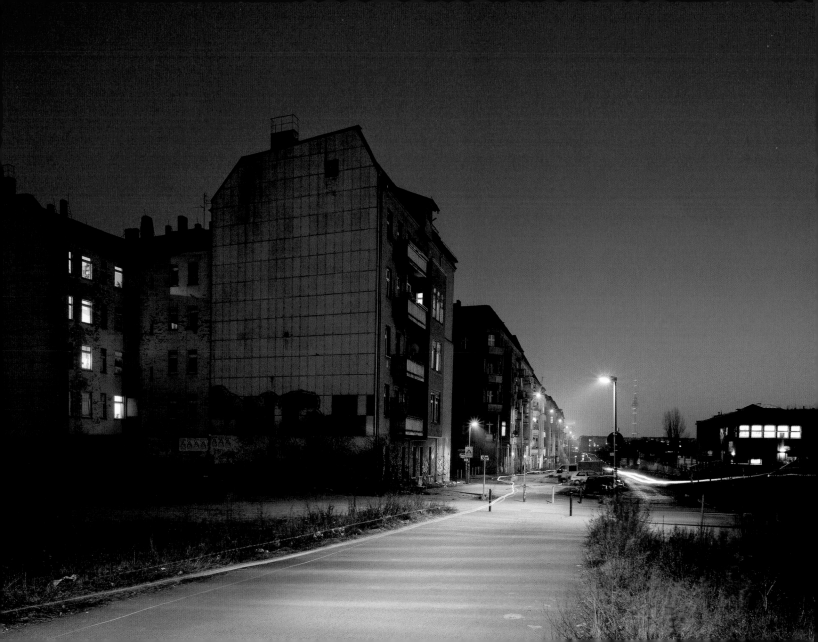

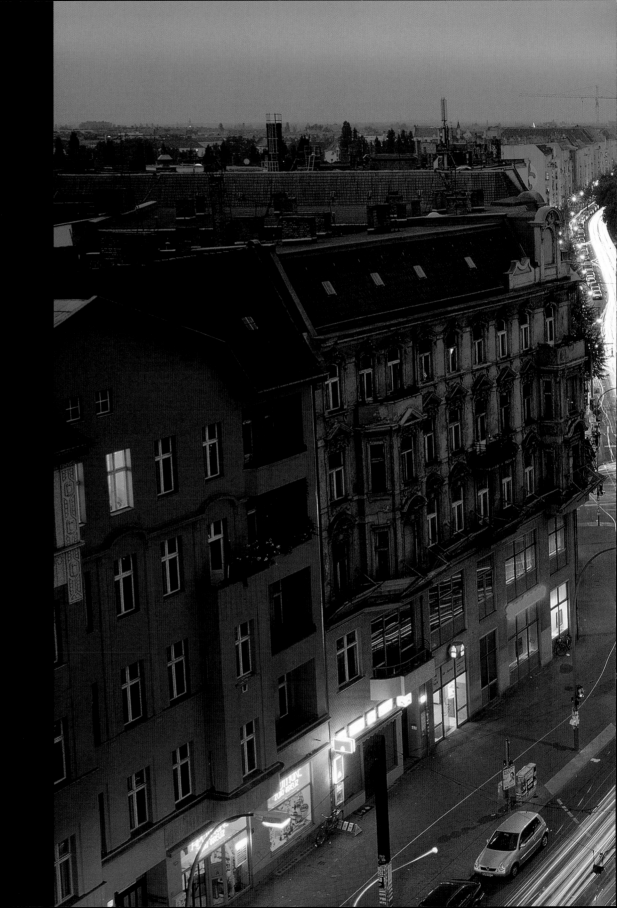

Uhr U-Bahnhof Eberswalder Straße
p.m. Eberswalder Strasse underground station

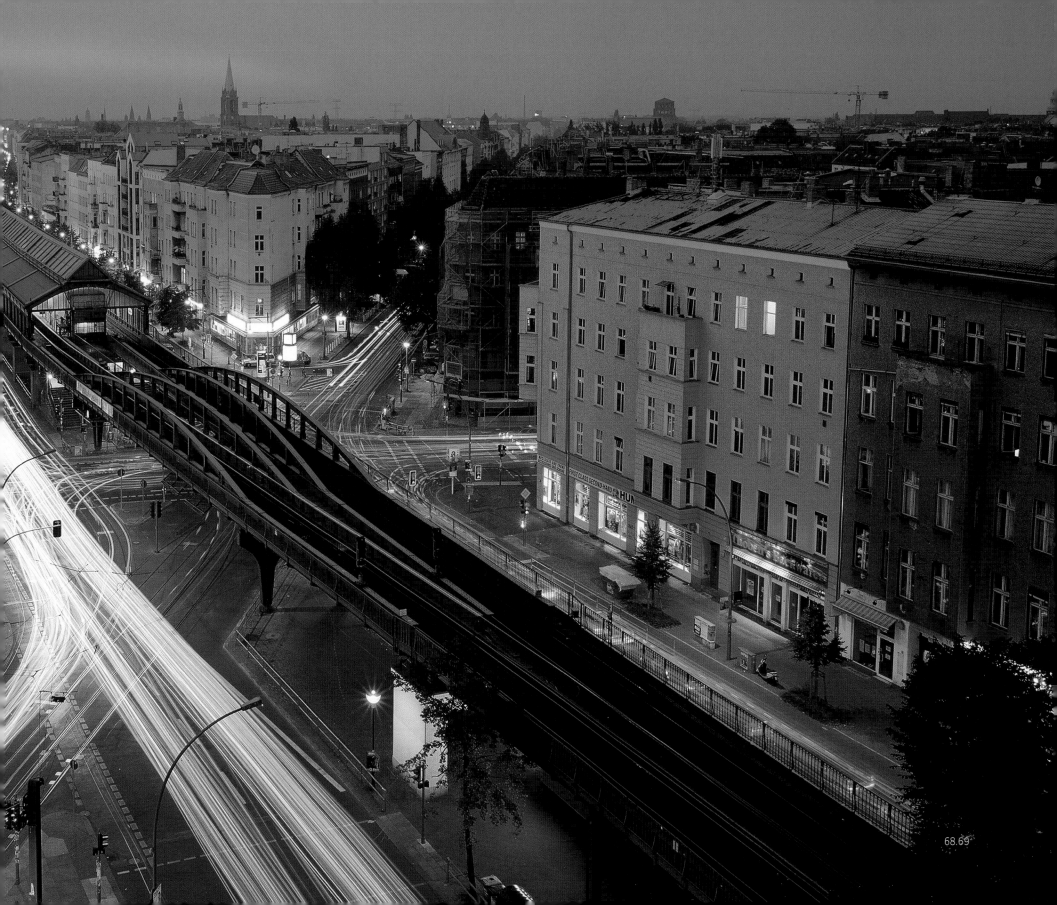

68.69

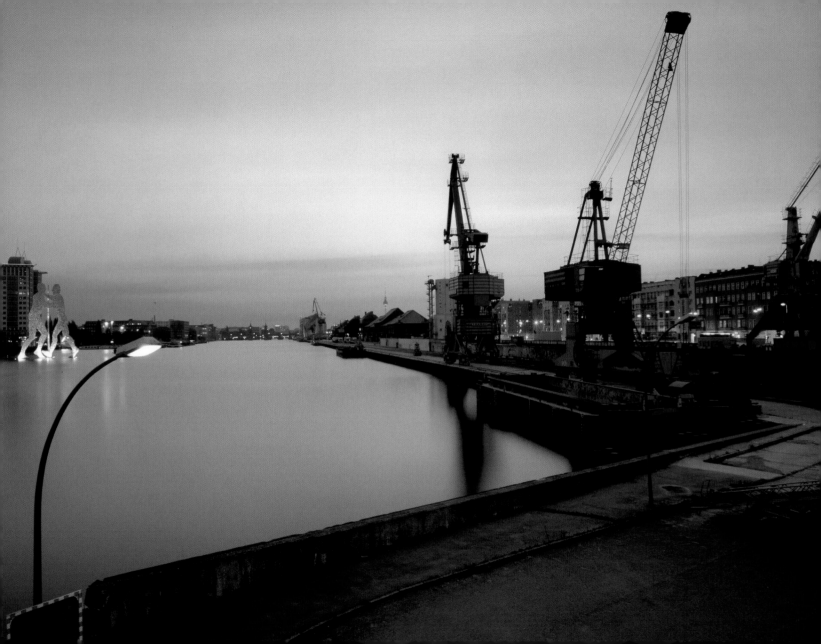

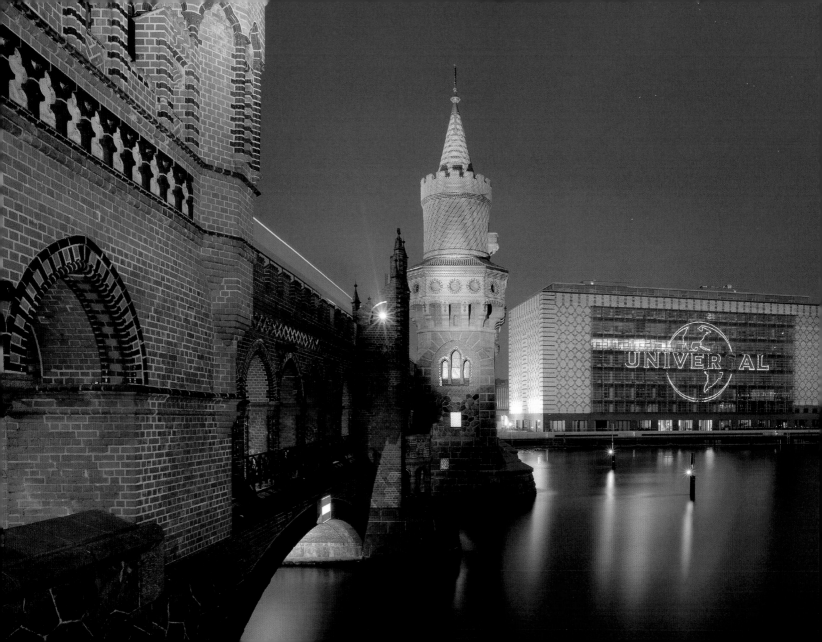

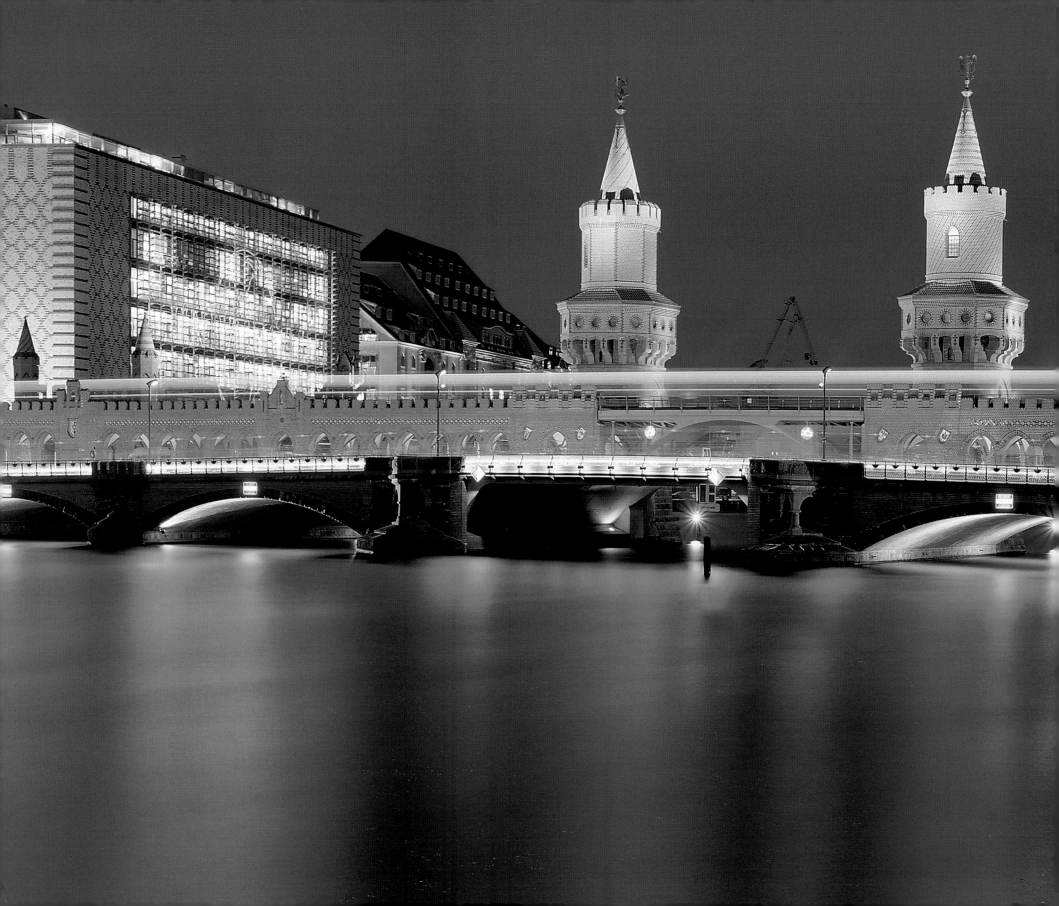

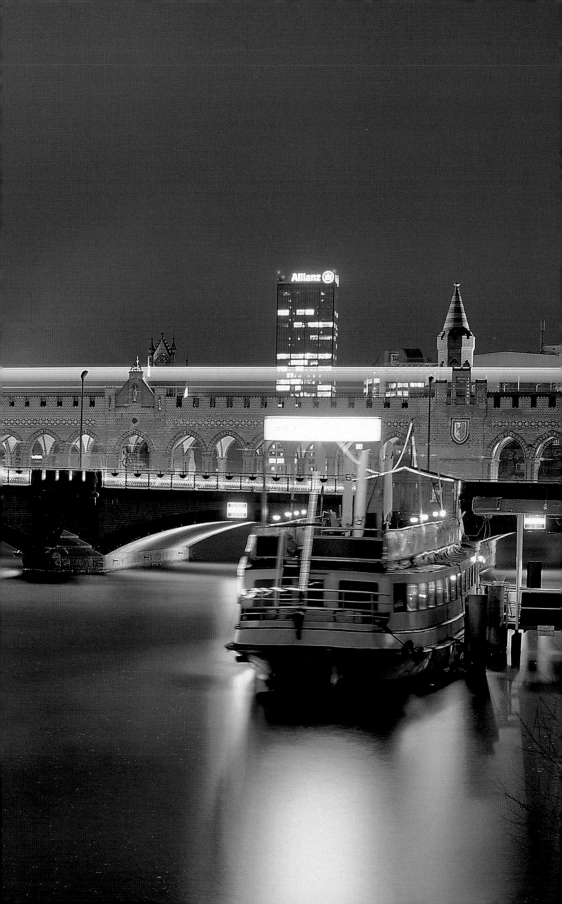

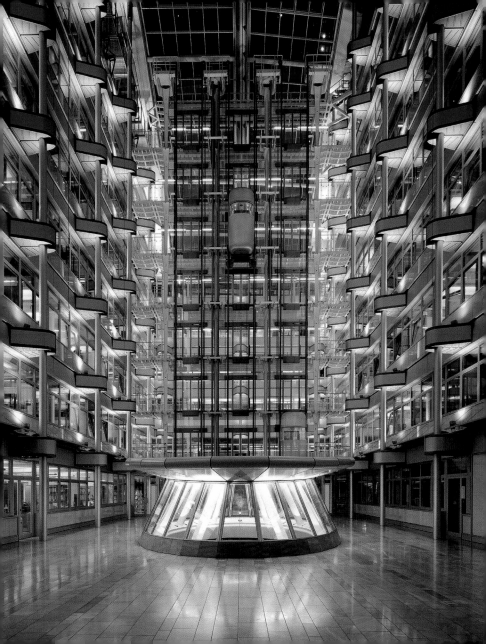

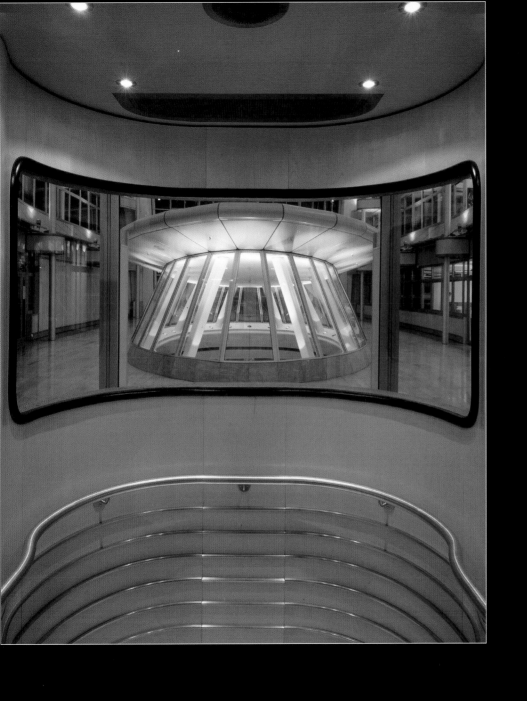

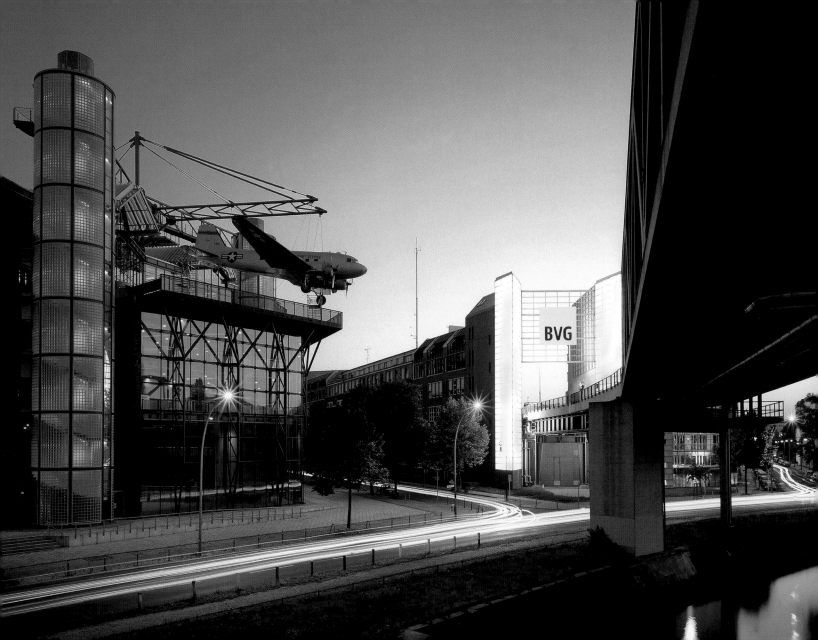

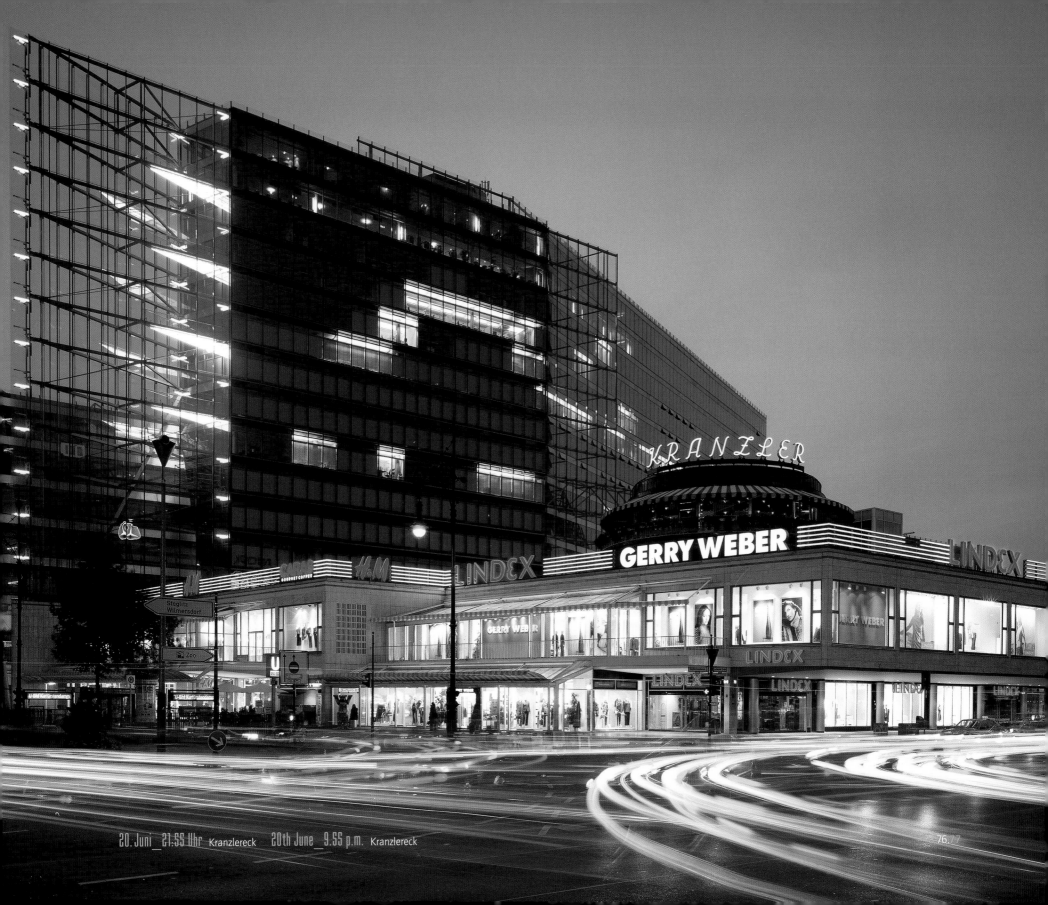

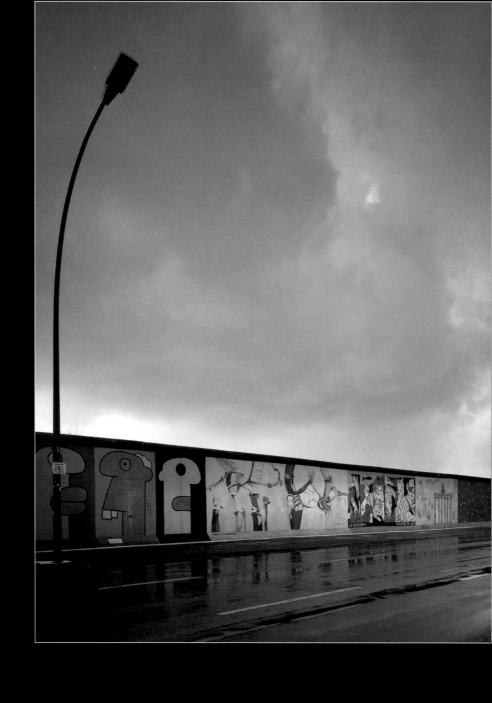

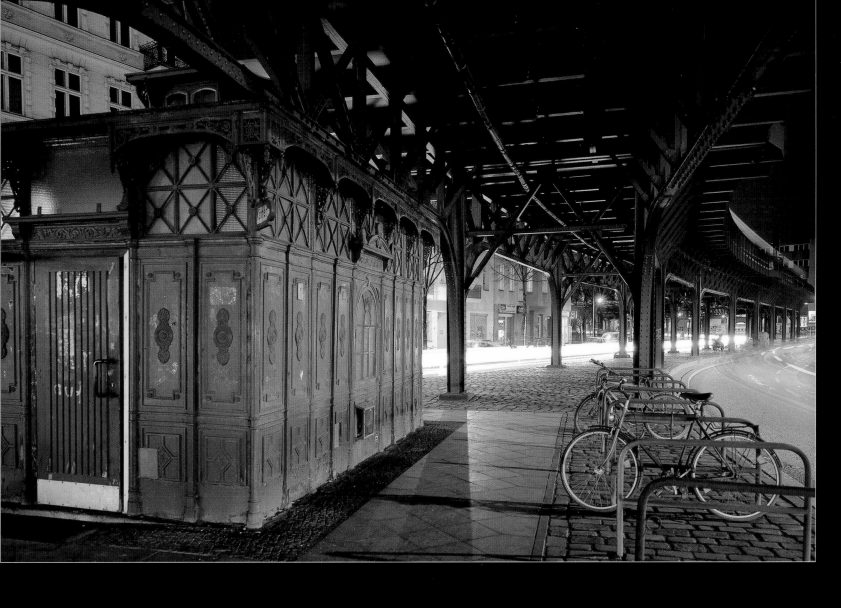

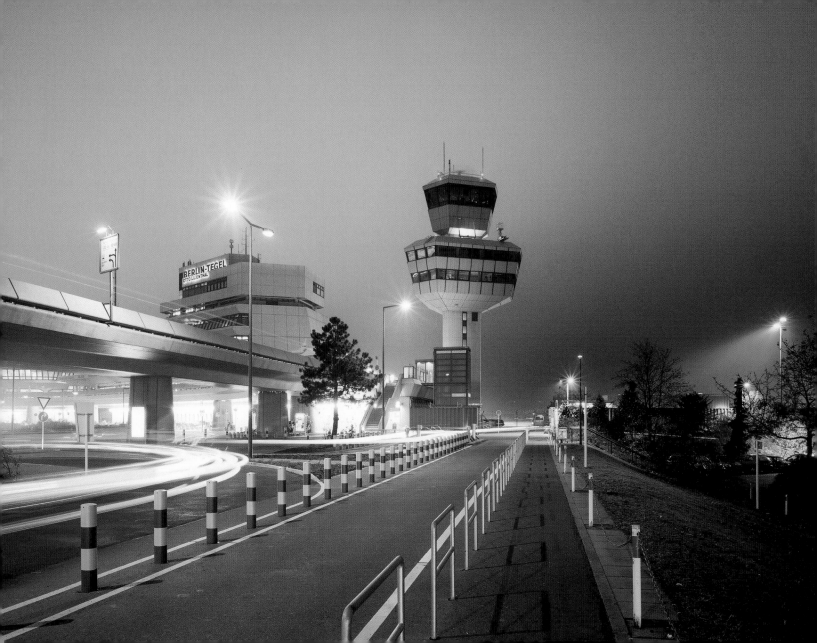

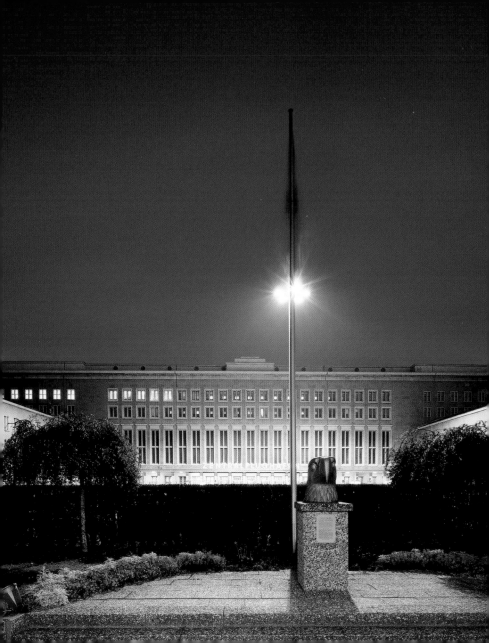

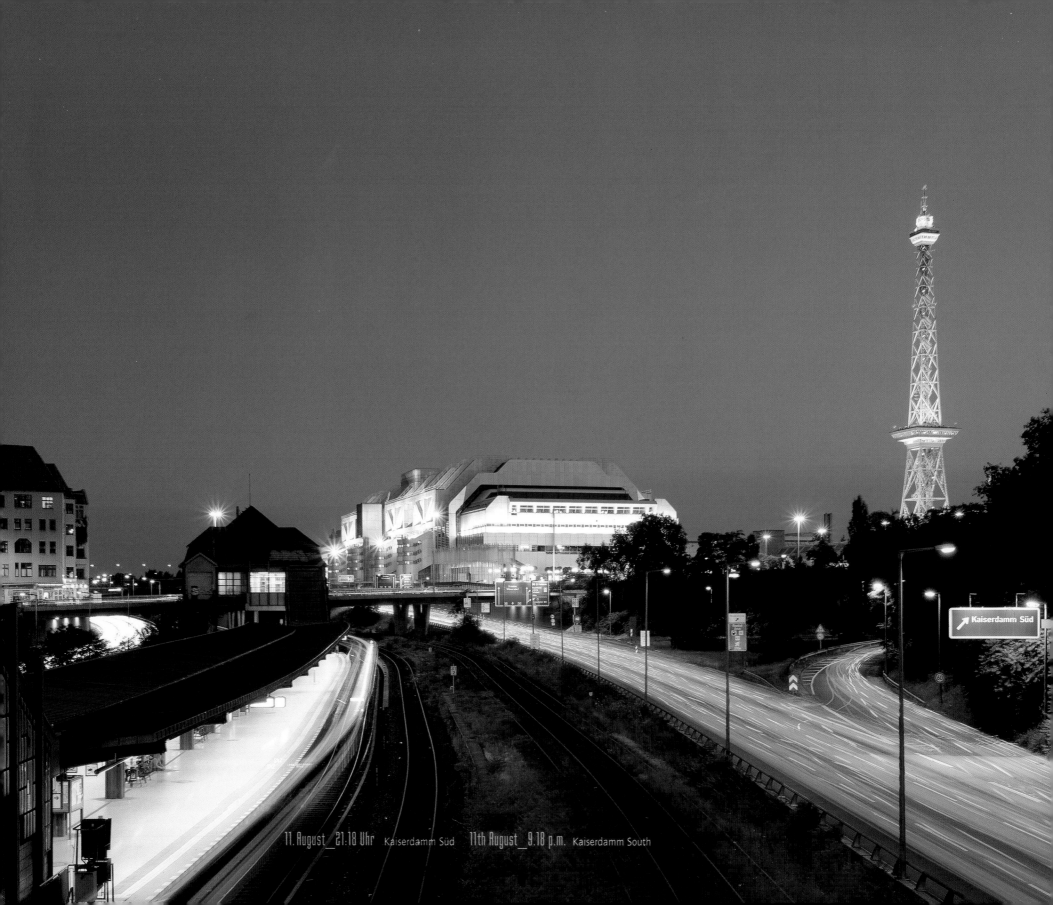

11. August_21.18 Uhr Kaiserdamm Süd 11th August_9.18 p.m. Kaiserdamm South

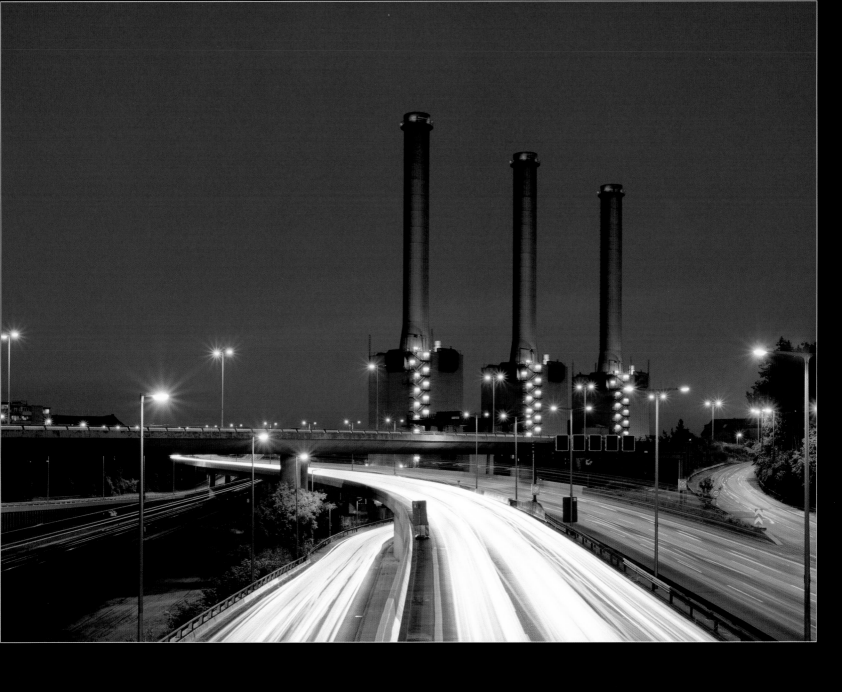

1. September 20.31 Uhr Kraftwerk Wilmersdorf vom Hohen Bogen aus gesehen 1st September 8.31 p.m. Wilmersdorf power station seen from the Hoher Bogen 82.83

WEISSENSEE WEISSENSEE

MARZAHN MARZAHN

THÄLMANN-PARK THÄLMANN-PARK

FRANKFURTER TOR FRANKFURTER TOR FRANKFURTER ALLEE FRANKFURTER ALLEE

OLYMPIASTADION OLYMPIC STADIUM

TIERPARK FRIEDRICHSFELDE FRIEDRICHSFELDE ZOO

84.85

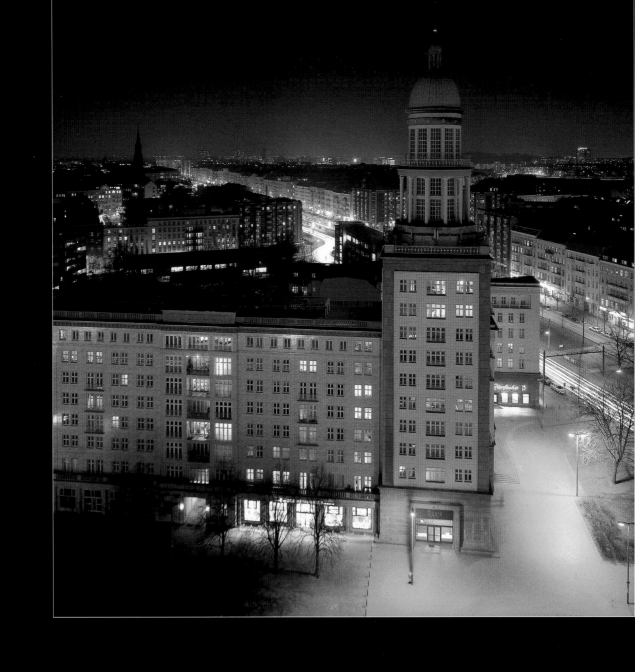

4. Februar 21:42 Uhr Frankfurter Tor Richtung Petersburger Straße 4th February 9.42 p.m. Frankfurt Gate, looking towards Petersburger Strasse

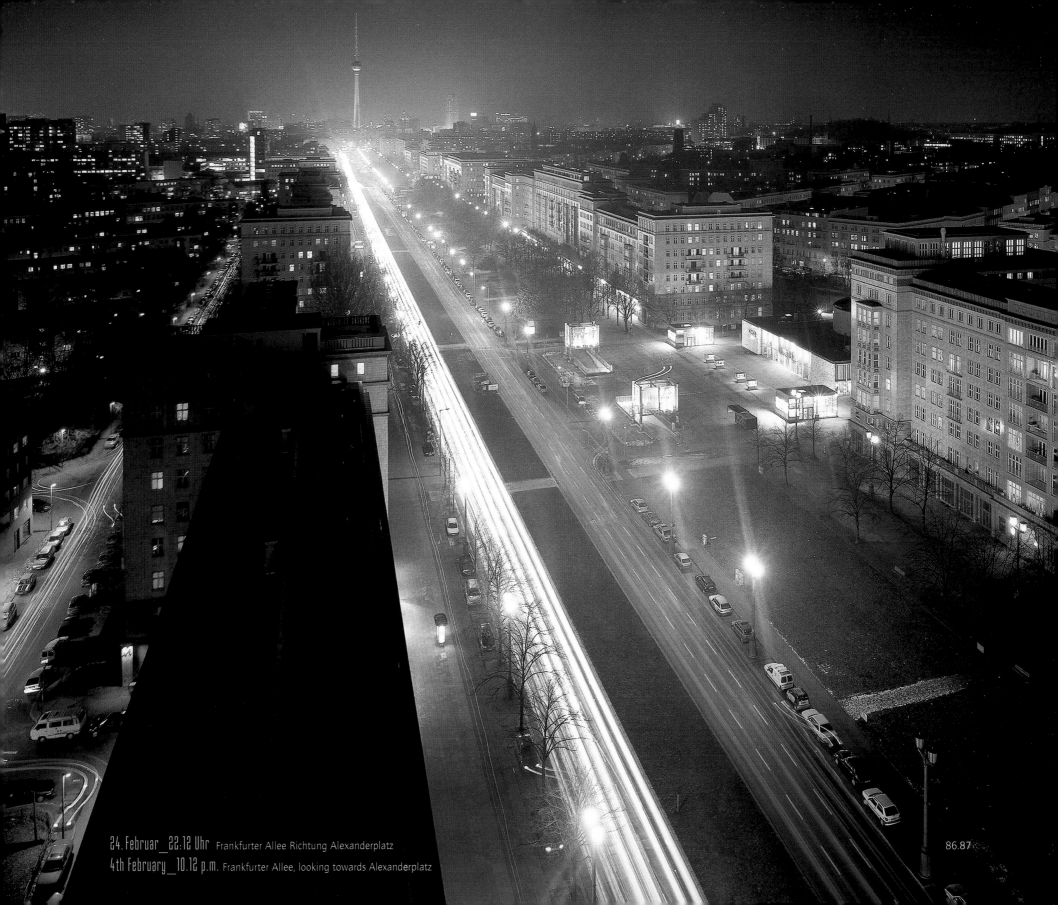

24. Februar_22.12 Uhr Frankfurter Allee Richtung Alexanderplatz
4th February_10.12 p.m. Frankfurter Allee, looking towards Alexanderplatz

86.87

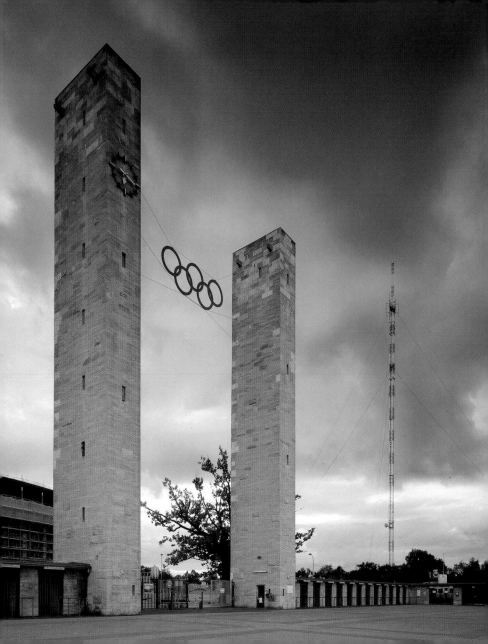

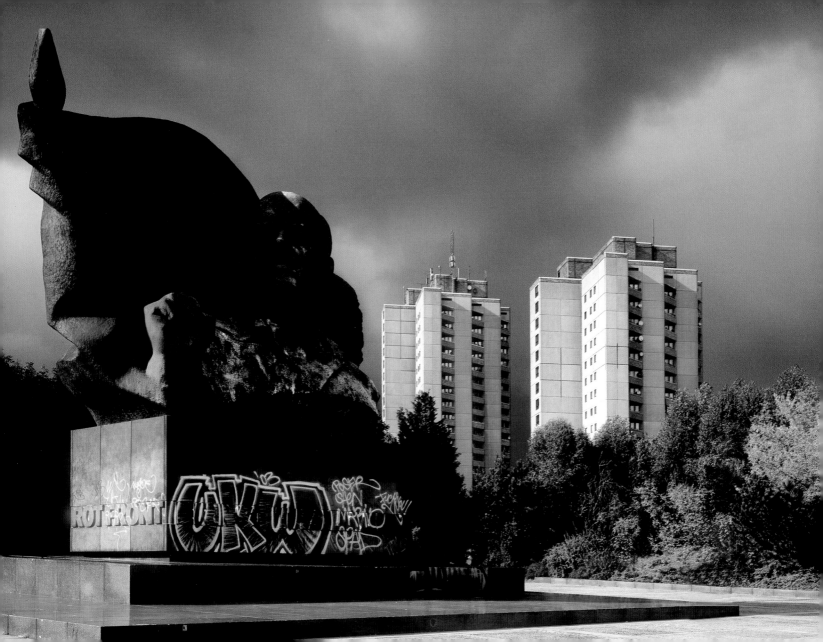

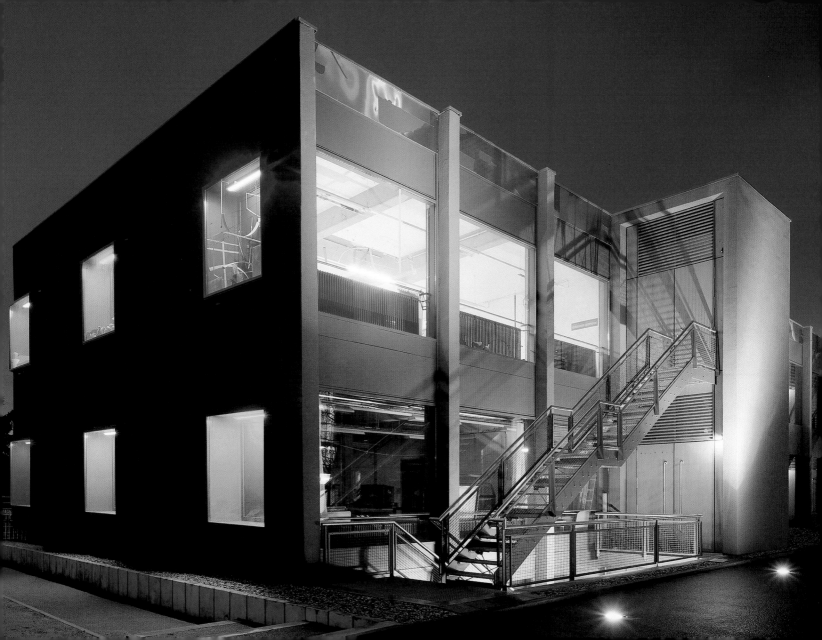

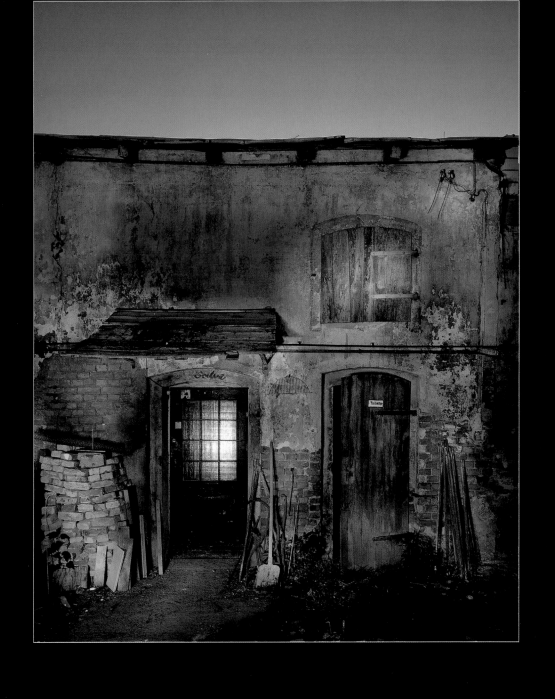

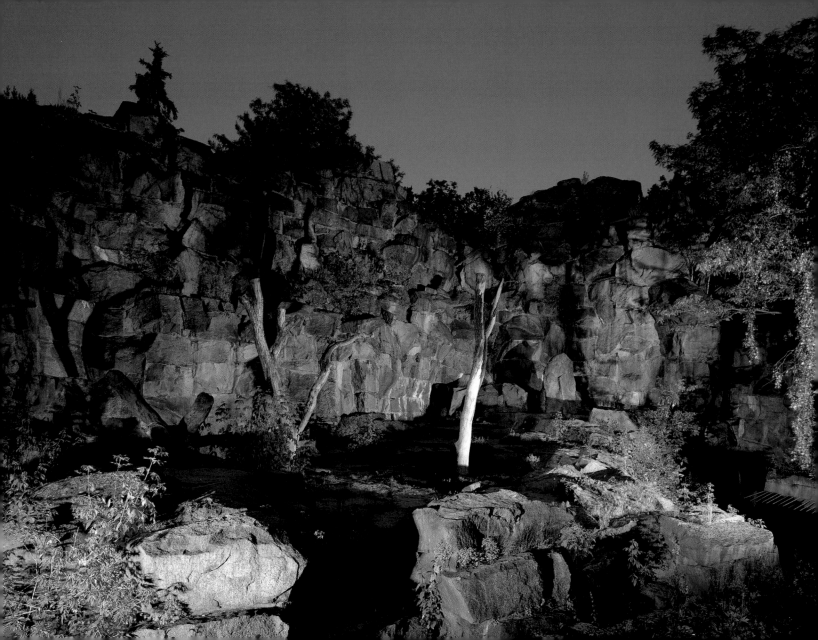

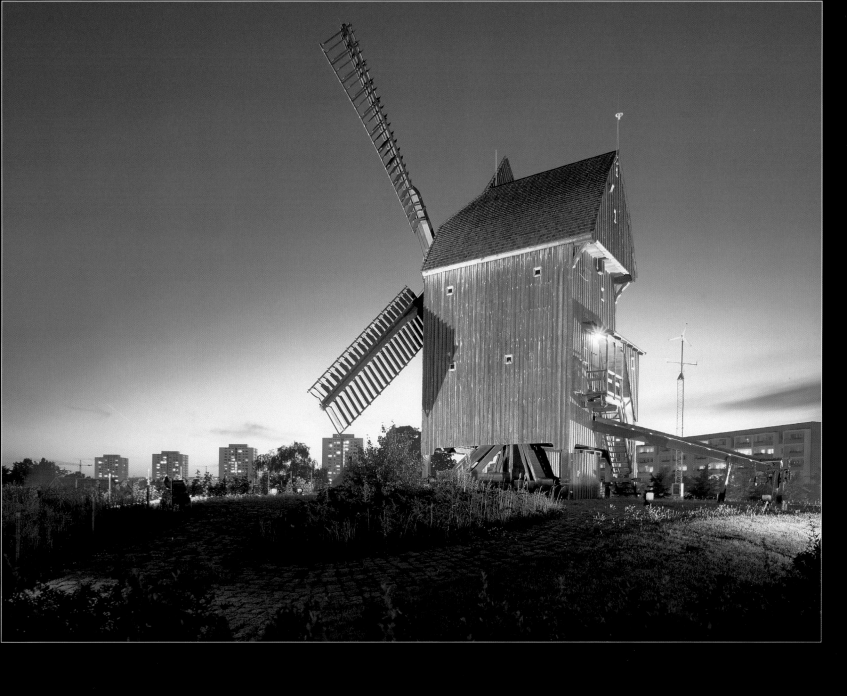

27. Juni 22.02 Uhr Marzahner Mühle 27th June 10.02 p.m. Marzahner Mühle (windmill)

27. Juni 21.42 Uhr Wiese bei Falkenberg 27th June 9.42 p.m. Meadow near Falkenberg

LEO SEIDEL BIOGRAFISCHE DATEN

Geboren 1977 in Berlin.
1999 bis 2002 Ausbildung zum Fotodesigner am Lette-Verein Berlin bei
Roger Melis (mit staatlichem Abschluss).
Seit September 2002 selbständiger Fotograf, wohnhaft in Berlin-Weißensee.
Seit 2004 Archivfotograf bei Ostkreuz, Agentur der Fotografen, Berlin.

Veröffentlichungen (Auswahl)

_Fotografien für das Buch *Hightech für Hitler*, Ch. Links Verlag 2001
_Fotos für den Frühjahrskatalog des Akademieverlags 2002
_Fotos im neuen Linhof-Lehrbuch *image circle* 2002
_Großflächenplakate deutschlandweit im Rahmen der Camel Creative
 Challenge zur Eröffnung der ART Cologne (2001)
_Fotos im *Tagesspiegel* im Rahmen des 2. internationalen Literaturfestivals
 Berlin im *Berliner Ensemble* (2002)
_Portfolios in den Magazinen *PHOTOGRAPHIE*, *Apa* und *Brennpunkt*
_Fotos für den Bildband *Das neue Berlin in Bildern*, Jovis Verlag 2003
_Fotos für den Architekturband *Berlin Architektur*, Jovis Verlag 2003
_Fotos für den Bildband *and:guide Berlin*, teNeues Verlag 2003
_Fotos in der *Frankfurter Rundschau* November 2004
_Fotos für den Frühjahrskatalog des Akademieverlages 2005
_Bildband *Berlin – Die Farben der Nacht*, Prestel Verlag 2005

Preise und Ausstellungen

_Preis für Fotografie der GESOBAU Berlin(2000)
_Ausstellungsbeteiligung bei der Preisträgerausstellung Reinhart-Wolf-Preis
 im Hamburger Kunst- und Gewerbemuseum(2000)
_Sonderpreis für Fotografie des Industrie und Filmmuseums Wolfen (2001)
_Preisträger der Camel Creative Challenge, Art Cologne (2001)
_Ausstellung in der Galerie Curare Hamburg *Berlin meets Hamburg* (2002)
_Preisträger beim 9. Deutschen Amateurfotopreis (2002)
_Ausstellungsbeteiligung im Museum für Verpackung Heidelberg
 im Rahmen des TetraPak Kunstpreises (2002)
_Ausstellungsbeteiligung bei der Preisträger Ausstellung des
 Adobe Photoshop Award 2003
_Ausstellungsbeteiligung in der Galerie Bernau *Köpfe 2* (2005)

LEO SEIDEL BIOGRAPHICAL INFORMATION

Born in Berlin in 1977.
1999–2002 Studied photo design with Roger Melis at the Lette-Verein
in Berlin (and state exam).
Has worked as a freelance photographer since September 2002,
living in Weissensee, Berlin.
2004 – Photographic archivist at Ostkreuz, Agentur der Fotografen, Berlin.

Publications (selection)

_Photographs for *Hightech für Hitler* book, published by CH. Links
 Verlag, 2001
_Photos for Akademieverlag's spring 2002 catalogue
_Photos for new Linhof textbook *image circle*, 2002
_Large hoarding-size posters for the Camel Creative Challenge
 for the opening of ART Cologne (2001)
_Photos in *Tagesspiegel* on the occasion of the 2nd Berlin International
 Literary Festival in the Berliner Ensemble (2002)
_Portfolios in *PHOTOGRAPHIE*, *Apa* and *Brennpunkt* magazines
_Photos for *Das neue Berlin in Bildern* album published by
 Jovis Verlag, 2003
_Photos for *Berlin Architektur* architectural album published by
 Jovis Verlag, 2003
_Photos for *and:guide Berlin* picture album published by
 teNeues Verlag, 2003
_Photos in the *Frankfurter Rundschau*, November 2004
_Photos for Akademieverlag's spring 2005 catalogue
_Own picture album *Berlin, Colours of the Night,* published by
 Prestel Verlag, 2005

Awards and exhibitions

_GESOBAU Berlin photography award (2000)
_Participant in exhibition of Reinhart Wolf Prize award-winners
 at the Arts and Crafts Museum in Hamburg (2000)
_Special Prize for Photography, Industrie und Filmmuseum, Wolfen (2001)
_Award-winner in the Camel Creative Challenge for the opening
 of Art Cologne (2001)
_*Berlin meets Hamburg* exhibition at the Galerie Curare in
 Hamburg (2002)
_Award winner at the 9th German Amateur Photographer
 Competition (2002)
_Participant in the exhibition at the Museum für Verpackung,
_Heidelberg on the occasion of the TetraPak Art Prize (2002)
_Participant in the exhibition of
 Adobe Photoshop Award award-winners, 2003
_Participation in the *Köpfe 2* exhibition at the Galerie Bernau, 2005

© Prestel Verlag
München · Berlin · London · New York, 2005

Umschlag/Cover:
Vorderseite/Front Riesenrad vor der Friedrichswerderschen Kirche/Big
Wheel in front of Friedrichswerder Church (S./p. 39)
Rückseite/Back Blick vom Reichpietschufer zum Potsdamer Platz/View
from Reichpietschufer looking towards Potsdamer Platz (S./p. 22), Blick
von der Kronprinzenbrücke zum Lehrter Stadtbahnhof/Lehrter station from
the Kronprinzenbrücke (S./p. 61), Marzahner Mühle/Marzahner Mühle
(windmill) (S./p. 93)

Seite/page 02:
Lichtinstallation Karl-Liebknecht-Straße, Blick auf Marienkirche und Fern-
sehturm/Lighting in Karl Liebknecht Strasse, view of Marienkirche and
TV tower

Die Deutsche Bibliothek verzeichnet diese Publikation in der Deutschen
Nationalbibliografie; detaillierte bibliografische Angaben sind im Internet
über http://dnb.ddb.de abrufbar

Die Deutsche Bibliothek lists this publication in the Deutsche
Nationalbibliografie; detailed bibliographic data is available on the Internet
at http://dnb.ddb.de

The Library of Congress Cataloguing-in-Publication data is available.

Prestel Verlag
Königinstraße 9, 80539 München
Tel. +49 (0)89 381709-0, Fax +49 (0)89 381709-35
e-mail: info@prestel.de

Prestel Verlag
Büro Berlin
Husemannstraße 26, 10435 Berlin
Tel. +49 (0)30 4250185, Fax +49 (0)30 4250185
www.prestel.de

Prestel Publishing Ltd.
4 Bloomsbury Place, London WC1A 2QA
Tel. +44 (0)20 7323-5004, Fax +44 (0)20 7636-8004
175 5th Avenue, Suite 402, New York, NY 10010
Tel. +1 (212) 995-2720, Fax +1 (212) 995-2733
www.prestel.com

Prestel books are available worldwide.
Please contact your nearest bookseller or write to one of the above addres-
ses for information concerning your local distributor.

Übersetzung/Translation: Paul Aston, Oxford

Lektorat/Editor: Frauke Berchtig
Copy-editing by Curt Holtz
Gestaltung und Herstellung/Design and layout:
typo//designbüro, uta thieme & jens wolfram, Berlin
Reproduktion/Origination: LVD GmbH, Berlin
Druck und Bindung/Printing and binding: Longo, Bozen

Gedruckt auf chlorfrei gebleichtem Papier/Printed on acid-free paper

Printed in Italy

ISBN 3-7913-3350-X

Fotonachweis/Photographic Credits:
Alle Aufnahmen stammen von/All photographs by © Leo Seidel, Berlin.
Foto Seite/page 95: Micha Winkler, Berlin